佛寺建築×石窟雕刻×山水繪畫，從外來風格的影響，到文化混融後的自我風格，

中國藝術小史‧

唐宋繪畫史

滕固 —— 著

魏晉南北朝、隋、唐、五代至宋，持續進展，
藝術的命運，漸漸轉變而形成獨特的國民藝術。
宋時代，可以說是中國美術史上的黃金時代——

鱗一爪之微，一枝一葉之細

在可以窺見他們的天才和前所未有的創造精神

古至近代，闡釋中國美術的發展脈絡；蒐羅豐富史料，描繪唐宋繪畫的風格演進。

目錄

第一篇　中國美術小史

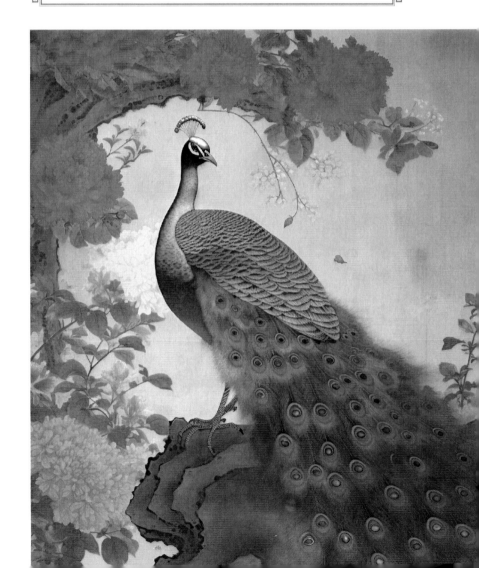

弁言[1]

　　曩年得梁任公先生之教示，欲稍事中國美術史之研究。梁先生曰：治茲業最艱窘者，在資料之缺乏；以現有資料最多能推論沿革立為假說極矣。予四五年來所搜集之資料，一失於前年東京地震，再失於去年江浙戰役。嗚呼！欲推論沿革，立為假說，亦且不可得矣。一年來承乏上海美專教席，同學中殷殷以中國美術史相質難，輒撿拾劄記以示之。自知亂雜失序，無當述作，今刪刈其半，以成是篇，幸當世博學君子進而教之！

<div style="text-align: right;">民國十四年六月滕固記</div>

[1] 《中國美術小史》，「百科小叢書」第九十種，上海商務印書館 1926 年出版。

第一章　生長時代

　　中國古代人崇尚自然神教，他們以為「天」這樣東西，是有知覺、有情緒、有意志，而直接支配人事的。其實這「天」，就是他們心目中的大自然。而部分的自然，如日月、星辰、山川、河嶽、風雨、雷霆等，他們也以為各有神靈主管。不僅如此，他們對於太古的帝王，也當他們含有神性，視若大智大能。所以一切生活日用的製作品，也以為是古代帝王如伏羲、黃帝等所創造的。

　　原始時代，中國人所使用的，是石器、土器、木器，由後代所發掘的石鏃、石斧、石錘、石鑽、石杵、石臼等可以證實。石器時代值得注意的，是有種「祐」，就是後代供在宗廟裡的木製神位，棺槨也由石器演進為木器。那麼我們便可以明白，古代人崇拜祖先的思想很早就發達了。此外，也有用貝、甲、骨、角製為器具的。燧人氏始用金屬，至黃帝時代又有銅器的製作品。此後金屬的器具，漸漸地變多。

　　古代的建築物，是無跡可考的了。我們從史籍的記載上看來，古代人所建築的高臺，最富含歷史意味。例如燧人氏

有傳教之臺，桀有瑤臺，紂有鹿臺，周有靈臺，楚有章華之臺，秦有琅琊臺，漢有通天臺等，都是累土疊石而製的。雖說觀天文，觀四時施化，觀鳥獸，其實是供帝皇的登高娛樂。在這裡，我們可以看出古代人的崇高美感是普遍的。埃及人與巴比倫人的高塔，中國人的高臺，可以說是同樣的例子。

　　古代人崇尚自然神教、崇拜祖先，於是有祀天祀祖的神殿建造。黃帝時的合宮，堯時的衢室，舜時的總章，夏時的世室，殷時的陽館，周時的明堂，這些神殿的建築，其式樣變遷，我們雖無從稽考，而古代人建築的才能，該當發揮在這地方。周代最為重視祭祀的典禮，那麼明堂的建築，當有特色所在。清人汪中、近人王國維考定的明堂圖，很可以看出當時的式樣。其堂五室制，沿夏、殷之舊，而加以獨創的精神。漢武建元元年，要議立明堂，詔天下的儒人，擬建制方案；當時有一濟南儒人托詞據黃帝時的明堂，擬定一個方案說：「堂方百四十四尺，法坤之策也，方象地。屋圓楣徑二百一十六尺，法乾之策也，圓象天。［太］室九宮，法九州。太室方六丈，法陰之變數。十二堂法十二月，三十六戶法極陰之變數。七十二牖法五行所行日數。八達象八風，法

八卦。通天臺徑九尺，法乾以九覆六。高八十一尺，法黃鐘
九九之數。二十八柱，象二十八宿。堂高三尺，土階三等，
法三統。堂四向五色，法四時五行。殿門去殿七十二步，法
五行所行。門堂長四丈，取太室三之二。垣高無蔽目之照，
牖六尺，其外倍之，殿垣方，在水內，法地陰也。水四周於
外，象四海，法陽也。水闊二十四丈，象二十四氣也。」我
們看了這個方案，漢制的明堂，其建築之複雜，是很值得驚
異的事。其實漢時的明堂，也無可詳考；這個方案，只可當
作漢人理想中的建築物。將一座殿堂象徵宇宙的萬象，我們
應該驚服那時候的藝術思想。

　　古代帝皇的宮殿，在堯的時候，《墨子》所謂：「堂高三
尺，土階三等，茅茨不翦，采椽不刮。」那時還很簡陋。到
了周的時候，稍稍發達了，於是有五門、三朝、六寢、六
宮、九室的制度。到了秦始皇的時候，更產出了宏壯偉麗的
建築物。

　　秦始皇命令七十萬刑犯建造阿房宮。《史記》：「先作前
殿阿房，東西五百步（凡五百間），南北五十丈，上可以坐萬
人，下可以建五丈旗。周馳為閣道，自殿下直抵南山，表南
山之顛以為闕。為復道，自阿房渡渭，屬之咸陽。以象天極

閣道絕漢抵營室也。」始皇生前沒有完成這項偉大的工程，不幸在秦亡的時候，項羽屠咸陽，燒秦宮，烽火連天，三月而絕。當時所謂關中三百，關外四百的宮殿，其宏麗盛大的建築，可以推想而知。

　　漢代的宮殿建築，愈趨精麗。《三輔黃圖》云：「漢未央宮，周回二十八里，前殿東西五十丈……至孝武以木蘭為棼橑，文杏為梁柱，金鋪玉戶，華榱璧璫，雕楹玉碣，重軒鏤檻，青瑣丹墀，左碱右平，黃金為壁，間以和氏珍玉，風至其聲玲瓏然也。」後代詩人常常歌詠這座壯麗的未央宮。武帝時造柏梁臺，其上立一捧承露金盤的仙人銅像，大有七圍，高有二十丈。此外又建了許多崇樓傑閣，如首山宮、建章宮、明光宮等，都是極盡奢華。明帝時，建有許昌宮、洛陽宮。

　　古代人的建築材料，都用木為骨幹，當初磚瓦的使用，尚未完成，大抵都取土築和石砌的方法，其外飾以紋彩。據《考工記》：夏時，用蜃殼搗成粉末，用以飾牆。周的時候，也沿用此法。漢時，不僅使用此種蜃灰，磚瓦的使用也興起了。瓦比磚先發明，《漢書》所謂光武戰於昆陽，屋瓦皆飛。所謂磚，後代發掘的漢磚，或可印證。

第一章　生長時代

　　宮殿的門前，建有照牆，周時已有，其後相沿此例。這種用意，大約因為大門進出常開，立了照牆，以防止風雨的侵蝕。自周至漢，建築物上的裝飾可以稽考的有：屋頂上的屋翼、飛簷，屋脊兩端的瓦獸；門上，漢時的門環用銅製的，刻為獸頭銜狀。屋內的天花板上，也施以鳥獸的圖形。在這裡，可以推想古代人的藝術思想是很複雜的。鳥獸是最活潑而生動的東西，也是最自由而靈快的東西。因此我們可以相信，古代人的生活信仰自由靈快，在建築上表現出來。

　　中國有史以來，都認為雕刻與文字是一同興盛起來的。秦、漢以前的文書，都用刀刻在竹上取信。要垂諸久遠，於是有刻石。古代君長稱雄之後，封禪勒功，大家誇耀。所以泰山上的刻石，到春秋末葉已有萬餘人了。其中字體不一，《韓詩外傳》稱，孔子也不能盡識。然而，這些遺跡也沒留傳下來。此外，後代人所傳的禹碑，也無真跡可考，翻刻的未可深信。

　　周代石鼓文一刻，歷經後代學者研究。其石高有三尺許，形狀像鼓，因為是以生就的一塊大圓石，加以刻鑿而成。在宣王時的作品，所刻詩十章，文句長短不一，而皆協律；其體裁和《詩經》上的作品類似，大旨歌頌王在岐山佃

獵的事情。當在水清道平之後，王選了車徒，備了器械，會諸侯於此，因佃獵而講武事，也是一種紀念碑。秦始皇有嶧山、泰山、琅邪、之罘諸刻，只可徵文考獻，在藝術的技巧變遷無從索究，這是一件遺憾的事。

古代宮殿石砌的牆壁，也有施以雕刻的；漢時陵廟的壁上，刻君臣侍從的畫像，或是禽獸神怪的畫像。《語石》：「漢時公卿，墓前皆起石室，而圖其平生宦跡於四壁，以告後來，蓋當時風氣如此。」可是這些大作品沒有傳下。現有的孝堂山與武梁祠二刻，在漢代美術史上占有極重要的位置，我們應該大書特書。

孝堂山在山東肥城縣，石刻共有十壁，其畫都是陰刻的，所刻人物景象鳥獸，都很靈活生動。其取材都是歷史的事情，如胡人被氈戴毳、彎弓赴戰的狀態；又取材於當時的傳說，如神仙怪獸的故事。這是前漢末年的作品，藝術的成果在這時已有這樣的收穫，值得我們注意。

第十石上所刻的大王車，可以看出古代行軍時的情狀。大王車駕四馬，貫有韁繩；車上有蓋，輿內坐四人吹排簫，前立一人執韁，上二端立二人擊鼓，擊者一手把持了鼓，使它不墮；大約是古代行軍鳴鼓而進的情形。大王車的後面，

跟隨著幾輛車子，各駕二騎。車前負戈而騎的導者，和負戈而步的導者，每排二人。騎兵的馬上置有鞍蹬，馬尾有總結，讓人也可推見那時候武器的使用。路上又點綴著許多鳥獸。

第八石所刻的，是龍鳳日月的形象。有一座二層樓，樓的頂上有猴，左有鷓雛，右有鷹，各有一種動作的姿態。樓中坐西王母，數位侍者圍在她的左右。日月星斗中可以分辨出的是：日的右面是北斗星，左面是織女星，全然是取當時道家的神仙傳說。漢代雖崇尚儒術，而異端的思想乘機以起，這正是文化燦爛的徵候；那麼這件藝術品的價值，也可默許它的取義深長了。

武梁祠在山東嘉祥縣南紫雲山下，是武氏的祠廟，當是建和初年的作品。近祠有三墓分立，墓前立有二石柱，高有二丈五尺左右，方徑二尺有餘；一面刻字，三面刻有畫像。石柱後有石室四處，藏石刻畫像數十件，都是陽刻的。刻歷代帝王的畫像，自伏羲以下而歷周、秦。此外聖賢、忠臣、孝子、烈士的事蹟或畫像，各有文辭歌頌他們的功德偉業。其圖像上人物的動作，又各個不同。

武梁祠左石室中，有一石長三尺、寬二尺的一作，刻秦

第一篇　中國美術小史

始皇的升鼎圖。圖中二人衣冠之士，舉手相向，奉命來看取
鼎。兩堤左右的人，各以繩穿鼎，拖鼎倒行。河有二舟，左
舟上的二人，持竿推鼎，幫助升鼎。鼎中現出龍頭，把繩子
咬斷，於是繩放鬆了。七人一齊退坐，有的顛掉下去。圖
右又現出一龍，像是應前龍而來的。舟旁有魚有鳥，有捕魚
的，有鷺鳥啄魚的。這一作品，取材於歷史上周顯王時，九
鼎沉沒在深淵中，秦始皇在水裡看見一鼎，以為德配三代
了，於是使數千人去取出，自繩子被龍咬斷之後，鼎又沉下
去了。

　　武梁祠前石室中，有一石長四尺，寬二尺許，所刻圖
形，分上下二部，不相連屬，各為一事。上部刻的西王母接
見穆王的景象，下部刻的是公侯家送葬的鹵簿。上部一景，
有重樓傑閣、鳥獸龍蛇等，都很奇麗。人物除西王母、穆王
以外，侍者眾多，各司其事；全體結構雄偉，有條不紊。下
部一景，全是當時大戶人家送葬的紀事畫，可以窺測古代風
習的一角。

　　武梁祠後石室中，也有一大作，其石長四尺，寬三尺
許，所刻的圖形，神奇莫測。上部一景，右方立一容貌獰惡
的神人，怒目視一群儀從；蛇的身體，翅的肩膀，駕了三座

龍車，出沒於雲霧中，極盡怪誕的妙處。下部一景，是東王公會見西王母的傳說，取材於東方朔的《神異經》，雲中的車馬，都生有翅翼。當時人對於這種神話的熱愛，盡意發揮空想的想像的氣質，在這些作品中，都可以驗證出來。

這個時代的雕刻，在技巧上看來，雖不免粗陋，而那種圖形的結構，已暗示後代國民藝術發展的徵象。若從技巧上說，文字的雕刻，自秦至漢，帝皇的璽印，已比碑刻進步了。自漢武帝遣張騫出使西域後，銅鏡上所雕的花紋，有海馬蒲桃的圖形，論者謂印度、波斯、希臘的藝術思想，在這時已稍稍混入了。那麼因為容納了外來思想，在作品上當然發生變化。

原始時代的繪畫，在倉頡制定的象形文字中，或可會其寄意。黃帝時，繪畫施於衣服上，《通鑑外紀》說：「黃帝作冕旒，正衣裳，視翬翟草木之華，染五彩為文章以表貴賤。」《漢書·刑法志》說：「有虞氏之時，畫衣冠，異章服以為戮，而民弗犯。」我們可以相信的，是當時衣服上繪有圖像，而其圖像如何，則無跡可尋。

古代織物並不發達，但周代也很盛行服裝上的繪畫。究竟是用為辨別人等，還是古人愛美心的發現？這不成問題

的。載籍所記，周代衣服上畫的，旌旗上畫的，都是禽獸的圖形；我們所可斷言的，應是古代人看了禽獸的靈快生動的姿勢，以為悅樂而表現出來。

古代器物上的圖形，如《周禮》上所記，尊彝上，有圖以鳥獸的形象；有圖以植物的形象；有圖以雲山的形象；這種小品製作裡的繪畫，也很有價值。大作品如周代以下的門壁畫，《周禮》上記的虎門，門上畫猛虎，是嚴守的象徵。《家語》說：「孔子觀乎明堂，睹四門墉有堯舜之容與桀紂之象，而各有善惡之象、興廢之戒焉。又有周公相成王，抱之負扆南面以朝諸侯之圖焉。」這是春秋時的作品。王逸《楚詞注》說：「楚有先王之廟，及公卿祠堂，圖天地、山川、神靈，琦瑋僪佹；及古聖賢，怪物行事。」《說苑》中說：「齊有敬君者，齊王起九重臺，召敬君圖之。敬君久不得歸，思其妻，乃畫妻對之。」以此推想，至戰國此風漸漸盛行。所含的意義，不只單純的紀念，古代人心象的表現，或也在此。

繪畫到了周代，已有發達的徵象，我們雖未見作品，但書籍所記，當時人色彩的使用與辨別，圖形的配製與設色，在《周禮考工記》上很分明地記著。當時人注意到這件事情，因此確立了一種藝術的觀念。

漢代衣服上的彩畫，比之前進步；而真意所在，為明白定為制度，用以辨別貴賤。那麼藝人受了束縛，便不能盡量發揮他的意境了。

雖然，藝人意境發揮的地方，當在壁畫。漢代的壁畫很盛，宮殿方面有甲觀畫堂，有明光殿，用胡粉塗壁，畫古代烈士的圖像。後漢有魯靈光殿的壁畫。其間尤以功臣畫為一代的大作，西漢宣帝時麒麟閣的作品，東漢光武帝圖二十八將於凌煙閣，顯宗時靈臺上的作品；這些大作家的姓名，沒有傳下，只有靈帝時蔡邕曾畫赤泉侯。

漢代孔廟的壁畫，也是一件重要的作品。《益州記》說：「成都有周公禮殿，漢獻帝時立；益州刺史張收，畫盤古、三皇、五帝、三代君臣，與仲尼七十弟子於壁間。」《漢書·蔡邕傳》說：「光武元年，置鴻都門學，畫孔子及七十二弟子像。」漢代信仰儒術，有這種作品也是意想中的事。

此外陵墓中也有壁畫，《後漢書·趙岐傳》中說：「趙岐自為壽藏，畫季劄、子產、晏嬰、叔向四像居賓位；自畫像居主位，皆為讚頌。」官舍中也有壁畫，《後漢書·南蠻傳》中說：「肅宗時，郡尉府舍，皆有雕飾；畫山神海靈，奇禽異獸，以炫耀之；夷人益畏憚焉。」而當時壁畫的盛行，於此可以

想見。

漢代繪畫，取材寬廣，人物畫的發達，在歷史上最有意義。畫家的姓名，至此也漸有著錄。蔡邕繪有《小列女圖》；毛延壽的仕女畫，當時推為「醜好老少，必得其真」。取材於神仙鬼怪、奇禽異獸、日月天象的，在孝堂山與武梁祠的石刻上，都是這種變幻莫測、自由馳騁的畫風。畫鳥獸的名家，有陳敞、劉白、龔寬諸人，工於畫牛馬飛鳥。畫天象的名家，有劉褒畫《雲漢圖》，人見之覺熱；又畫《北風圖》，人見之覺冷。在這裡，已種植下風景畫的根柢。

漢明帝時，遣使到天竺求佛法，得到天竺國優填王畫的釋迦像。於是命畫工照樣畫在南宮清涼臺上和顯節陵上。又在白馬寺的壁上，畫千乘萬騎繞塔三匝的像。我們也該注意，西域畫風的輸入，在後代藝術上呈現變化樣態，從這時開其端始。

綜觀三代以下，歷秦而至漢，藝術之進展的跡象，在上文稍可推見。可惜文獻不足，遺物無存，徒令後代好古的君子廢然長歎，刻苦的史家不得要領，這真是學術界上不幸的事呢。

第二章　混交時代

　　歷史上最光榮的時代，就是混交時代。何以故？其間外來文化侵入，與其國特殊的民族精神，互相作微妙的結合，而調和之後，生出異樣的光輝。文化的生命，其組織至為複雜，成長的條件，果為自發的、從內面發達的，然而往往趨於單調，於是要求外來的營養與刺激。有了外來的營養與刺激，文化生命的成長，就毫不遲滯地向上了。在優生學上，甲國人與乙國人結婚，所生的混血兒女，最為優秀，怕是相同的例子吧！

　　漢明帝時，佛教輸入之後，文化的生命之渴熱，像得了一劑清涼散，已可追尋到文化變化的跡象。到了魏晉南北朝時，佛教文化與中國文化，便公然地混交了；所謂歷史的機運轉了一個新方向，文化的生命拓了一個新局面。就文學上而論，詩人的眼中，認識了佛光；文士的筆端，頌贊三寶功德；士大夫的腦海中，印有因果報應的思潮。國語學上，辭章、音韻，都受佛經的影響。我們明白了這一點，那麼進而

論述混交時代的藝術了。[2]

　　伽藍（梵語「僧伽藍」即僧寺）的建築盛行於中土後，中國建築史上，至少要劃出一個時期。其起始在漢明帝時，建白馬寺，然而那時還不很盛行，那種建築的式樣沒有重大變化。自從北魏入主中國，奉佛教為國教，當時社會陷於混亂狀態，人情惶恐，安心立命、托於神佛的風氣漸漸擴大起來，風靡一時。於是大興土木，佛寺的建築便勃然旺盛了。

　　《洛陽伽藍記》中所載，自漢末到晉永嘉時為止，有佛寺四十二所。到了北魏，京城內外有一千餘所佛寺。當時的盛況，自在意料之中。

　　北魏時伽藍的建築，可舉為代表的，那是胡太后所建的永寧寺。據《洛陽伽藍記》中所稱，寺中有九層浮圖一所，架木為之，高有九十丈，上有金剎，復高十丈，合去地一千尺。剎上有金寶瓶，可容二十五斛。寶瓶下有承露金盤三十重；盤之周匝，塔之每角，皆垂有金鐸，合上下共有一百三十鐸。鏗鏘之聲，聞十里外。浮圖北有佛殿一所，形如太極殿；中有丈八金像一軀，繡珠像三軀，金織成像五軀，

2　外人著作論此時藝術精到者推 Friedrich Hirth: Die Malerei in China (Ent-ste-hung und Ursprung Legenden)。

玉像二軀。作工奇巧，冠於當世。又有僧房樓觀一千餘間，雕梁粉壁，青瑣綺疏，難得盡言。這樣一所宏壯華美的寺院，不幸罹了火災，歷三月而火不滅，週年猶有煙氣呢。

這個時代建築的材料，磚砌的使用漸次普及，大約因建築繁興之後，既認為土築很不堅固，石砌又嫌費事，於是磚砌的工程擴大，比前時代進步。南北朝時代，城垣的建築，也是可以注意的一件事。以現今所謂長城而論，雖說戰國時已有長城，其後歷經修築，在南北朝時代，始用磚砌。史籍上所記，北魏泰常八年，自赤城至五原，築長城二千餘里。太武帝太平真君七年，築長城起上谷西至河，廣袤皆千里。北齊文宣帝，也築有三千里。這種大工程，是否用磚，也很可疑。然而在建築史上助成千古的壯觀，當歸功於這個時代。

這個時代的雕刻，當以佛像雕刻為代表。其大作品，如雲岡、龍門諸窟的造像，猶可瞻仰評價。王蘭泉論造像說：「典午之初，中原板蕩；繼分十六國，沿及南北朝，魏齊周隋，以逮唐初……干戈擾攘，民生其間，蕩析離居，迄無寧宇；幾有尚寐無訛，不如無生之歎！而釋氏以往生西方極樂淨土，上升兜率天宮之說誘之；故愚夫愚婦，相率以冀佛佑，

百餘年來，浸成風俗。」這些話是很中肯的，當時佛像雕刻，帝皇唱於前，民眾應於後，其發展迅速為史上罕見。

　　山西大同雲岡的石窟，河南龍門的石窟，不但為中國民族美術史上的巨製，並且是世界美術史上的巨製。這些美術區域，在歷史位置上，恐怕不在義大利的佛羅倫斯（Florence）和威尼斯（Venice）之下。以留傳下的作品而論，豐富奇麗，是千載一時的精會神聚。《魏書·釋老志》說：「曇曜白帝，於京城西武州塞，鑿山石壁，開窟五所，鐫建佛像各一：高者七十尺，次六十尺，雕飾奇偉，冠於一世。」此五所在雲岡，即沙畹（Chavannes）[3]所假定的第十三、十四、十五、十六、十九諸窟，規模宏大，雕工巧練，可以看出帝室藝術的尊嚴。雲岡第七窟題識中說：「邑中信士女等五十四人……共相勸合，為國興福，敬造石盧那像九十五區，及諸菩薩……」而類似第七窟的作品，當也是信士信女等發願造的，在這裡可以看出民眾藝術所趨的一斑。

　　據史籍所載，開鑿五所的事業，在北魏太安、和平年間，當西元 455 年時。第七窟碑文紀「太和七年」，是時以後

3　Édouard Chavannes: Mission archéologique dans la Chines septentrionale. 關於大同石刻很可參考。

民間創造，當是旺盛。魏孝文帝十七年，遷都洛陽，石窟開鑿的事業，由大同雲岡而移至河南龍門，運會所趨，又是一個紀元了。雲岡山形均整，大的作品為多；龍門山形峻險，小的作品為多。

　　統觀雲岡諸窟的巨製，是由外來影響與中國民族精神，聯結而後產生的，這是無可諱言的。今之學者，所謂與堀多朝系的佛像有何異同，與犍陀羅系的佛像有何異同？當今歷史家並不稱許這種死板的比較方法。然而，史籍也有記錄印度與中亞細亞的佛像、圖畫、工人到中國的事。《魏書·釋老志》說：「大安初有師子國（Ceylon）胡沙門邪奢遺多、浮陁難提等五人，奉佛像三，到京師，皆云備歷西域諸國，見佛影跡及肉髻，外國諸王相承咸遺工匠，摹寫其像，莫能及，難提所造者，去十餘步，視之炳然，轉近轉微。又沙勒（Kashgar）胡沙門赴京師，致佛缽及畫像跡……」助成中國佛像藝術的偉觀，其功果不可沒。因為這種藝術的孕育時期，確然有印度與中亞細亞的成分，但其產生乃是中國民族所產，而根本價值仍屬於中國民族精神上的。即使用陋拙的方法，以此與堀多朝系、犍陀羅系的藝術比較，愈足以表明不同之處，愈足以現出中國民族的創作的特異精神。

　　大同石刻在藝術上的評價，可分作裝飾意境的顯露與造像意境的顯露。其間中央諸窟，開鑿的意境是有意識的收自身統一的效果，當是裝飾意境的顯露。西部外崖露出的大佛一帶，以尊嚴的佛像為主體，當是造像意境的顯露。其他裝飾的造像的二種意境有錯綜的協調，尤可深長玩味。

　　魏晉南北朝之間，天下擾攘，生靈塗炭，儒家的綱紀觀念，法家的法理觀念，漸漸失去它們的效力了。時人求解脫，所以佛教思想容易盛行。學士大夫尚清談，而實行隱遁生活，所以老莊的虛無思想也容易盛行。當時道教的力量，因此膨脹得不小。葉昌熾《語石》中說：「齊天統元年，姜纂記所造為老君像，而其文則云：靈暉西沒，至理東遷；又有龍華初唱，六道四生等語，皆釋家詞也；但知造像可以邀福，而釋道並為一談……」道家造像，此時代已仿行，也可看出風氣的遞變。

　　南朝盛行銅像，《語石》所謂：「北朝石像多而銅像少，南朝銅像多而石像少。」那麼歷史上自銅鑄的器物銅鏡而下，有佛像的鎔製，又開啟一個新局面。

　　北魏凸雕的石刻也很盛行。皆公寺彌勒臺下一碑，刻二個比丘像，禿了頭，盤膝而坐；一個合了掌在誦經，另一個

左手執住圓盒，右手取香燃放爐中。爐的雕刻很精緻，狀如荷花，下有圓盤承著，置於二比丘之中間。二比丘背後，各有一獅，吐舌而蹲，鬃毛蓬亂，狀極猛烈。這是魏孝昌三年時的作品。其他寺院中，類此的作品很多。凸雕上，如人物（比丘）的狀態，車馬的狀態，獅、鳳的形狀，都很精巧；與武梁祠的陰刻比較起來，造詣深入了許多，真讓人驚異。

　　這個時代的繪畫，受到佛像畫的影響，人物畫非常發達；有名的畫家也漸次產生，開啟畫史上的新紀元。以下略述代表畫家及其作品，以見當時人的繪畫已建設於純藝術的基地上，在繪畫本身獲得了強固的生命力。後續得以順利地發展下去，當歸功於這個時代的素養。

　　曹不興是吳孫權時人。當時有印度人康僧會，在吳地設像行道，曹不興見了他的佛像畫，進行仿寫，於是畫名大振。在五十丈的絹上畫一像，得心應手、操筆立就。頭部、手足、胸臆、肩背各部，配合得非常均勻，不失些微的尺度。可是他的作品少有傳下，南齊謝赫也只看到他的一幅畫龍，認為他成名得不虛。

　　衛協，晉時人，曹不興的弟子，作《七佛》及《夏殷》、《大列女》二，顧愷之稱他「偉而有情勢」。又作有《史記伍

子胥醉客圖》、《張儀象鹿圖》、《卞莊子刺虎圖》、《吳王舟師圖》等。他的筆意有兼到處，雄奇氣壯，稱曠代絕筆。

顧愷之字長康，東晉時晉陵無錫人，衛協的弟子。畫人物數年而不點睛，有人問其故，他說：「四體妍蚩，本無闕少，於妙處傳神寫照，正在阿堵中。」他對於形似神似，是兩者兼顧的。有一段很有名的故事，他畫裴楷像，頰上添加三毫，觀者便覺得神采奕奕了。又畫維摩詰像，及中興帝相立像，都是妙絕一時的巨製。維摩詰一作，畫在瓦官寺的壁上，開戶之日，光照一時，於是征施於觀者，俄而得百萬錢，可見他的藝術讓當時的人感動到這個地步。

陸探微是宋明帝時吳人，所作人物，用筆勁利，能致其神。所畫多當時的帝王將相的畫像，其名作如宋孝武帝、宋明帝、劉牢之、王獻之諸人的畫像。謝赫《古畫品錄》推陸探微為第一品第一人，說：「窮理盡性，事絕言象，包前孕後，古今獨立；非復激揚所能稱讚，但價重之極乎。上上品之外，無他寄言，故屈標第一等。」

張僧繇，梁時吳興人，梁天監中為武陵王國侍郎，直秘閣知畫事，武帝崇飾佛寺，都請他畫的。他善於畫塔廟，朝野衣冠，奇形異貌。他的畫法，得力於印度僧人處不少，所

畫一乘寺的壁畫，遠望眼暈如凹凸，審察良久就平下。時人大為驚異，因名其寺曰凹凸寺。他又善寫照，當時諸王在外，命他寫照，對之如面。後《畫品》評他說：「張公骨氣奇偉，師模宏遠，豈惟六法備精，實亦萬類皆妙。」

　　其他如戴逵、嵇寶鈞等，都是一時名手，難以盡舉。此等畫家，人物畫最擅長，山水花鳥也有兼作，實是後代畫風的先驅者。這個時代於繪畫的技巧上，比前代進步了不少；而作家中又有師承的系統，已可推想當時之重視藝術。其間裝飾畫，在石刻上花紋和鳥獸的配置，也是精絕之作。

　　這個時代已有正式的藝術批評，南齊謝赫著《古畫品錄》為中國藝術批評的始祖，他又是畫家，他的作品一變當時以神氣逸氣取勝，而趨於纖巧，然而纖巧中，獨具精神。他的畫風，一時學他的很多，可是都及不上他。他的著書中，定出六法，以為品評繪畫的標準：一氣韻生動，二骨法用筆，三應物象形，四隨類賦采，五經營位置，六傳移模寫。其第一義氣韻生動，永為中國藝術批評的最高準則。從現今的美學上說，氣韻就是 Rythmus，生動就是 Lebendige Aktivität，都是藝術上最高的基礎。這個時代藝術思想的精粹已到這個地位，我們更加感到驚異而不能不稱頌。

第三章　昌盛時代

「智者創物，能者述焉，非一人之而成也。君子之於學，百工之於技，自三代歷漢至唐而備矣。故詩至於杜子美，文至於韓退之，書至於顏魯公，畫至於吳道子，而古今之變，天下之能事畢矣！」這是蘇軾跋吳道子畫的話。宋人以這種眼光考察中國文化，到唐代已臻極盛；這的確是一種英雄史觀的見地，也很合理。

在魏晉南北朝時被外來思想與外來式樣引誘之後，中國藝術本身獲得了一種極健全、極充實的進展力。那種變化樣態，在上一章說過了。自隋、唐、五代至宋，一直進展，混血藝術的運命，漸漸轉變而形成獨特的國民藝術。所以這個時代，可以說是中國美術史上的黃金時代。

這個時代的首先，有一個天才的、懂得享樂的君王，就是隋煬帝。他一生陶醉在藝術的宮廷裡，他為自身享樂，不惜奴役萬千黔首，造宮殿、掘運河，以及製作一切奇巧的事物，永為後世史家所頌揚。《隋書》：「帝即位，首營洛陽顯仁宮，發江嶺奇材異石；又求海內嘉木異草，珍禽奇獸，以

實苑囿。又開通濟渠，自長安西苑引谷洛水達於河。引河入汴，引汴入泗，以達於淮。又邗溝入江，旁築御道，植以柳；自長安至江都，置離宮四十餘所；遣人往江南，造龍舟及雜船數萬艘，以備遊幸之用。西苑周二百里，其內為海，周十餘里，為蓬萊、方丈、瀛洲諸山，高百餘尺，臺觀宮殿，羅絡山上。海北有渠，縈紆注海，緣渠作十六院，門皆臨渠，窮極華麗。宮樹凋落，剪綵為花葉綴之，沼內亦剪綵為荷芰菱芡，色渝則易新者……又營汾陽宮……」

我們當可想像隋煬帝時代宮殿建築的宏壯，其中最著名的建築，就是迷樓，為後人傳述不止。韓偓《迷樓記》：「近侍高昌奏曰：『臣有友項昇，浙人也。自言能構宮室。』翌日詔而問之，昇曰：『臣乞先進圖本。』後數日，進圖。帝覽大悅，即日詔有司，供具材木；凡役夫數萬，經歲而成。樓閣高下，軒窗掩映，幽房曲室，玉欄朱楯，互相連屬，回環四合，曲屋自通，千門萬戶，上下金碧；金虬伏於棟下，玉獸蹲於戶傍；壁砌生光，瑣窗射日，工巧之極，自古無也。費用金玉，帑庫為之一空！人誤入者，雖終日不能出……詔以五品官賜昇，仍給內庫帛千匹賞之……後帝幸江都，唐帝提兵，號令入京，見迷樓，太宗曰：此皆民膏血所為，乃命焚

之，經月火不滅……」

　　自伽藍的建築盛行於魏，中國建築史上出現一次轉機。而宮殿的建築，我以為在隋煬帝時，也出現了一次轉機呢。他建築迷樓，內幣花用一空，這座建築容納項昇的設計案，這位藝術家又經他獎勵；其遺跡雖不傳，我們在事實上當能推想建築的精進。

　　唐代以來宮殿佛寺的建築，大抵承襲舊有的式樣。其間政制與法典，漸有大規模的訂定，而建築史上受到一大打擊，便是當時住宅的構造，其式樣視其官階而定為制度；民間建築，永沉於粗陋黑暗之域，實是這種制度的流弊。《稽古定制》述唐制：「凡王公以下，屋舍不得施重拱藻井。三品以上，堂舍不得過五間九架廳廳廈兩頭門屋不得過三間五架。五品以上，堂舍不得過五間七架，廳廈兩頭門屋不得過三間兩架，仍通作烏門。六品七品以下，堂舍不得過三間五架，門屋不得過一間兩架。非常參官，不得造抽心舍，施懸魚瓦獸乳梁裝飾。王公以下及庶人第宅，不得造樓閣臨人家。庶人所造房舍，不得過三間四架，不得輒施裝飾。」宋制也有類乎這種的限定。在美術史上說來，隋煬帝是一大功臣，這種制度是一大罪惡。

　　唐代崇奉道教的風習甚盛，因此道觀的建築也興起了。當時天下道觀有一千六百八十七之多。其式樣可惜沿襲佛寺，沒有一種特異的精神，那麼歷史的意義也很微薄了。

　　自魏代盛行石佛的雕鑿後，隋唐時崇奉佛教的風習，漸漸擴大，造像的事也不絕地繼起。雲岡、龍門諸窟中，隋唐時的作品，也羼入了不少。此外鞏縣石窟寺、唐山龍聖寺、磁縣響堂寺、歷城千佛岩、玉函山黃石崖、嘉祥白佛山、寧陽石門房山、益都駝山、雲門山、蘭山琅琊書院，這幾處地方的造像，多者有二三百尊，少者也有數十尊。西安的華塔寺、邠州的大佛寺，四川巴州、簡州也有造像作品，這都是隋唐時代的業跡。《語石》稱這些作品的精到之處，與龍門諸品，不相上下。

　　五代至宋初的造像作品，如錢塘的煙霞、石屋諸洞，可當為代表作。以後臨朐的仰天山和嘉祥的七日山上的造像，都可代表北宋時的作品。而此時靈岩的羅漢像，尤為一代奇特的作品，一轉因習的作風，漸入自由的境地了。

　　隋唐以後，又出現了一種塑像的藝術。佛像塑好之後，施以彩飾，所謂繪塑。《語石》說：「考六朝造象，非琢石成龕，即鎔金為範。繪塑之事，皆起於隋唐以後……餘所見石

刻，貞觀八年，《祁觀元始天尊壤象碑》，始見壤字。其次大曆十一年，《李大賓壤象記》。周廣順中，有《判官堂塑象幢》。宋慶曆五年，《法門寺重修九子母記》，塑人王澤，畫人任文德，此並塑象之緣起也。唐巴州化城縣有二刻，皆題布衣張萬餘繪。其一文德元年釋迦牟尼等佛六十一身，又更裝鬼子母佛二座。其一光啟四年功德八龕二百五身，內有西方變象及鬼子母一座。蜀千佛崖越國夫人造像云：重修裝毗盧遮那佛一龕，並諸菩薩及翕從音樂等，又一通云。彩色暗昧，重具莊嚴。金皇統中，長清靈岩寺，《傅大士梵相》及《觀音菩薩聖跡碑》，皆洛陽雍簡畫，登封達摩象，元光二年僧祖昭繪；此又為繪象（施彩繪於塑象）之緣起也。」

《語石》又說：「南渡以後，侫佛之風始稍息，刻經尚時一見之，佛像皆易以繪塑。鎔金少，琢石愈少矣！」這幾句話，不但可以窺測造像藝術的遞變，也可窺測文化的轉移。由琢石鎔金，一變而為繪塑。一方面看來，當時佛教的信仰力薄弱之後，人們不高興從事於堅苦卓絕的工作，而從事於易以措舉的工作。另方面看來，藝術上又增加一個種類，人智又開拓出一面了。

這個時代平面的石刻，足以代表的，如王三娘浮圖，兩

面所刻天尊像，甲冑佩劍，手持斧鉞，神采如生；這是唐久
視二年的作品。北京廣安門外天寧寺浮圖，其最上一層，八
面所刻天尊各一軀，鷹瞵鶚視，猙獰可怖；自下望之，約高
五六尺許，體勢飛動，如挾風雷下擊；這是隋唐間的作品。
其他造像碑陰，也有石刻，如法顯造須彌塔，題名之右，有
一僧像龐眉駘背，栩栩如生，就是法顯的像。尉遲山保造像
右邊，一男子像，就是山保；以下有十餘女子的像，各有題
名。刻作跪像者，或執香花，或執旛幢旌節之類；人物景象
的結構，紹述孝堂山武梁祠的家法，而技巧上又進了一步。

　　唐宋二代，純粹藝術的發達，真可使後人驚異而追慕不
止的。其間散文、詩歌、繪畫，幾乎造到絕詣了。以散文而
論，萬世不朽的韓愈、柳宗元等，其文學上的價值，不在
〈原道〉、〈諍臣論〉一類，而在〈毛穎傳〉、〈圬者王承福傳〉、
〈雜說〉一類；也不在〈封建論〉、〈守原議〉一類，而在〈種
樹郭橐駝傳〉、〈柳州八記〉以及其他小品。在這兩家的散文
裡，在在可找出滑稽的（Humour）、譏刺的（Irony）、抒情的
（Lyric）素養，藝術的真價，也可在這裡斷定。詩歌的作家，
在這時代尤為眾多。時人認定詩歌與繪畫的一致，在這微妙
的結合中，感獲了藝術的最高原理，所以這個時代的繪畫，

實為千載一時的偉業。

　　吳道玄以不世出的天才，為一代開山之祖，後人稱他：
「筆法超妙，為百代畫聖。」其初，他仿張孝師畫地獄變相，
筆力勁怒，其狀陰慘；一時京都屠沽漁罟之輩，見了大家皆
懼罪改業。又在平康坊菩薩寺東壁上畫佛家的故事，筆跡勁
挺，如磔鬼神的毛髮。在次壁畫神仙，那又天衣飛揚、滿壁
風動了。所作孔子像，《論語》所謂：「溫而厲，威而不猛，
恭而安！」的形容，在他的畫像裡表現得很貼切。天寶中，
明皇忽思蜀道嘉陵江山水的美，令吳道玄圖於大同殿的壁
上。嘉陵江三百餘里的山水，一日而畫畢，一時歎為敏捷的
多方面的奇才。

　　此時作家聚精會神於山水畫的藝術，風會所趨，各個發
揮獨特的精神；自吳道玄一變其畫風而後，李思訓一派的工
密，王維一派的秀麗，張璪一派的潑墨，在意境上、技巧
上，已分道揚鑣了。

　　李思訓是唐的宗室，曾為左武衛大將軍，所以時人稱他
李將軍。他作山水畫，神速不及吳道玄，而工密過之。善用
金碧輝映，創為家法，後代著色山水，都奉他為正宗。高濂
評他所繪的《驪山圖》、《阿房宮圖》說：「山崖萬疊，臺閣千

重，車騎樓船，人物雲集；悉以分寸為工，宛若蟻聚，逶迤遠近，遊覽儀形，無不纖備。且松杉歷亂，峰石嶙峋，皴染岩壑數層，勾勒樹葉種種，凡一點一抹，莫不天趣具足。」

王維是唐德宗時人，畫山水工於平遠的景象，風致標格，新穎特異。他受到吳道玄的影響，以超脫秀逸為尚。又好作水墨畫，他對於水墨畫尤極推崇，所著《畫學祕訣》中說：「畫道之中，水墨為上；肇自然之性，成造化之功。」其藝術觀，也可見一斑了。

張璪是唐德宗時吳郡人，工畫樹石山水，自著〈繪鏡〉一篇，論列畫理。當時有畫家畢宏，見他所作禿筆的畫，潑墨奇異，問他所學。他說：「外師造化，中得心源！」畢宏於是擱筆。其後貞元時，有王洽也工於潑墨的山水畫，其人好飲酒，醉後潑墨，或揮或掃，或淡或濃，都心手相應。而隨其形狀為山為水為雲為石為風為雨，神妙不測，時人對他非常尊敬。

上述的幾位首領畫家，各有各的特長，而唐代畫風的遞變，可以概見。至唐末五代的時候，河南人荊浩，要想抉摘唐人的長處，而蔚為一家。其時長安人關仝，從荊浩學畫，有青出於藍的讚譽。這二人的作品，墨法筆姿，已漸圓熟而

融洽，達到了集眾長的志望，至此畫風又轉一樞紐了。五代末有成都人李昇，其作畫得李思訓的筆法，而清麗過之；筆意幽閒，又類似王維的作品。

宋初，李成得荊浩的家法，而又近於王維的畫風。這一派的流布，有王詵、郭熙兩人繼其緒統。王詵，神宗時人，作山水，善畫金線皴法，論者謂脫胎於李成的青綠皴法。郭熙，河陽人，作畫得煙雲出沒、峰巒隱現之態，對於氣候變形的觀察，尤為深沉。

同時有董源，寫江南真山水，工畫秋嵐遠景。《宣和畫譜》評他說：「其自出胸臆，寫山水江湖、風雨溪谷、峰巒晦明、林霏煙雲，與夫千巖萬壑，重汀絕岸，使覽者得之，真若寓目於其處也。」他的筆法：水墨類王維，著色如李思訓。此派流布，繼其統緒，為一代作者，有僧巨然和劉道士二人。

同時又有范寬，作山水，初師李成，又師荊浩；山頂上好作密林，水際作突兀大石；既而自歎道：「與其師人，不若師造化！」於是棄去了舊作，卜居於終南太華，終日危坐於山林間，縱目四顧，以求天趣。雖雪月之際，必徘徊凝覽，以發思慮。抒筆為畫，遂為一代作者。南宋時馬遠、夏珪

等，繼其統緒。

　　論者謂宋代山水畫，超絕唐世者，只有上述三人。這三人的天才特點，有不為古人所掩的。其他的作家，都依類可歸，畫法上沒有多大的變化。到了北宋米芾及其子友仁，畫作雲山，擅名於時。遠師王洽，近師董源，抉摘雲煙奇景，而以疏簡之筆出之，深得氣韻的祕密，也不失為一代作者。

　　唐宋二代的山水畫，最足以代表所謂昌盛時代的藝術。在這裡山水畫的本源與支流，既已抉出一二，當可明白其時的風會所趨了。我們試反觀一代先驅者吳道玄，他的取材，不局促於一方面；而唐宋二代的繪畫，也絕不限於山水畫。其間花鳥畫的作者，唐有殷仲容、邊鸞、滕昌祐；五代有王筌、徐熙。鳥獸畫的作者，唐有薛稷、馮紹正；五代有梅行思；宋有徽宗。專畫牛馬的，唐有韓幹一流；五代有厲歸真；北宋有李公麟等。墨竹畫的作者，唐有程修己、蕭悅；五代有李頗、施璘、李夫人一流；宋有文同一流。尺度畫的作者，唐有檀智敏及其弟子鄭儔；五代宋初有衛賢、胡翼、趙忠義、郭忠恕一流。一藝有一藝的專精，尺幅之間，無論一鱗一爪之微，一枝一葉之細，在在可以看出他們的天才；而此種創造精神，為前時代所未有。

　　這個時代的人物畫，吳道玄本工於作此。五代、南唐時，曹仲元學吳道玄的畫，而不得神似，因自造纖細的風格。兩宋受畫院畫風的影響，體格也日趨纖細。名作家如孫知微、陳用志、李德柔輩所作佛畫、道教畫，脫出印度畫風的拘束，自成一派。此外又盛行仕女畫，也是可以注目的一件事。唐天寶間張萱善畫貴介公子、婦女嬰兒。其後有周昉，也有此種作品，並善寫真，能移人神氣，得性情言笑之容。五代時江南有周文矩，所作與周昉相埒。到了宋李公麟，始集前人之長，而成一代的作者。《宣和畫譜》評他說：「尤工人物，能分別狀貌，使人望而知其廊廟、館閣、山林、草野、閭閻、臧獲、臺輿、皂隸。至於動作態度，顰伸俯仰，小大美惡，與夫東西南北之人，才分點劃，尊卑貴賤，咸有區別，非若世俗畫工，混為一律。」那麼當時描摹人物，當不屑屑於面目，而能表出人的內在精神，於此可想見。

　　泛觀唐宋二代藝術，任何種類，任何部分，俱有充分的自我進展力。而山水畫的發達，最足以使人驚異。唐宋人對於自然與人生的最高理想，都在山水畫上顯示出來了。宋郭熙的《林泉高致集》中，論山水畫的藝術，精到已極。郭氏本畫家，本其自身的體驗，以為把捉山水的美觀，有四個階級：

一所養擴充（充實的全人格），二所覺淳熟（純粹的感覺），
三所經眾多（雜多的經驗），四所取精神（焦點的捕捉）。這
四個階級，要追求形上學的實在，宗教上的神，以及一切人
文的終極，怕也不過爾爾罷。

第四章　沉滯時代

　　歷史上一盛一衰的迴圈律，是不盡然的，這是早經現代史家所證明的了。然而文化進展的路程，正像流水一般，急湍回流，有遲有速。凡經過了一時期的急進，而後此一時期，便稍遲緩。何以故？人類心思才力，不絕地增加，不絕地進展，這原於智識道德藝術的素養之豐富。一旦圓熟之後，又有新的素養之要求；沒有新的素養，便陷於沉滯的狀態了。

　　南北朝時的藝術，得外來思潮與民族固有精神的調護、滋養，充分地發育。唐宋時的藝術，稟承南北朝強有力的素養，達到了優異的自我完成之域。元明以來，但驚異唐宋時藝術的精純、偉大，於是奉為金科玉律，自此產生摹擬古人的風習。當時的製作活動，不敢越出古人的繩墨，他們放棄了自由自發的能力，甘於膽怯地自縛，跬步不前；其尊重古人者，適為古人所笑，雖然其間也有獨特的作家與作品出現，未可一概抹殺。在這裡我們要明白沉滯時代，絕不是退化時代。

第四章　沉滯時代

　　元代蒙古人入主中原，威武大振，在中國民族史上倏然換了一副面目。其初，任用外國人為官吏，西方的天文學、數學、醫學、炮術、建築術、測天機等，漸漸輸入進來；科學的發達，在中國歷史上當可劃一新紀元。其時義大利與法蘭西的美術家，也到中國來做官吏。基督教也流布到中國。教士 Joan du Monte Corvino 銜羅馬法皇 Nicholas 的命，經印度，於 1293 年，由海道到中國，得元世祖的許可，宣傳教義。在燕京建立教堂，其後又在杭州、泉州及其他地方建立教堂，傳教尤其擴大。到了元室衰微，傳教也陷入困難的境地了。

　　這個時代的建築，在我們意想之間，當有一翻新式樣。一則歐洲科學家與美術家，服官於元室。一則基督教的流布，以年代而論，這時歐洲教堂的建築，正是歷史上最光榮的 Gothic Style（哥德式建築）全盛時代。至少元代基督教堂的建築，有一翻新式樣，可惜沒有遺跡來證實，姑存疑於此。

　　雖然元代有歐洲的建築術的輸入，而影響所及，但可以斷言，在中國的建築史上沒有多大效果。現存的北京城，元至元四年的建築，仍是沿襲前代城垣建築的舊法，這就是一

個證據。

　　明代的建築，現存的尚多。北京的天壇，當是明代重要的建築。清乾隆時稍加修改，有明堂古制的遺意。壇址叫做圜丘，制圓，南向三成，四出陛各九級。壇之上成徑九丈，取九數。二成徑十有五丈，取五數。三成徑二十一丈，取三七之數。上成為一九，二成為三五，三成為三七，以全一三五七九天數。合九丈十五丈二十一丈共成四十五丈，以符合九五之義。壇面磚數，皆用九重遞加環砌。上成自一九起至九九，二成自九十至百六十二，三成自百七十一至二百四十三。其他四周欄板，也與九數相合。上成每面十八，四面計七十二。二成每面二十七，四面計百零八。三成每面四十五，計百八十；總計三百六十，以應合周天三百六十度數。凡壇面甃砌和欄板欄柱，用青石琉璃。乾隆時修理，改用艾葉青石。我們可不管此作的別有用意，而此種均整的建築，藝術上很有意義的別裁。其他如祈年殿，規模略小而式樣不相上下。

　　明成祖時有印度高僧板的達來朝，見成祖獻上金佛五軀及金剛寶座規式。金剛寶座就是印度人紀念釋迦得道處所建的塔。於是成祖下詔，以印度式樣為準則，建寶座五座，以

供佛像；至成化九年落成，一切規模及間架，都仿照印度的金剛寶座。四圍石欄的雕刻，也是印度式的。寶座下實以五丈高的石臺，藏級於壁的左右，盤旋而上，頂平為臺。列有五塔，高各二丈餘，就是現存北京西山的五塔寺。全體結構莊嚴而帶秀麗，實是伽藍建築復活的代表作品。

　　北京天壽山下明陵的祖廟，也是明成祖時的建築。長陵，延袤六里，巍立山坡，面臨深谷，最含有宏壯的美觀。甬道二旁，立有石像。其盡處有建三覆簷的門樓一座，門樓內為大院落，中有小殿，穿過小殿為大祭殿。殿基用大理石砌的，共三成，四面各三陛，共九級，通於殿的三門。門上刻有花格，殿長七丈，內高三丈，上覆重簷。以大楠木柱支持，共四列；每列八柱，柱圍約十二尺許，高六丈，中隔天花板；板離地約三丈餘。結構偉麗，雕飾豐美，當是有明一代傑作。

　　清室崇奉喇嘛教，順治四年，西藏喇嘛來朝，特建黃寺於京城之北。康熙時仿照拉薩達賴喇嘛所居的布達拉寺，在熱河也建了一所布達拉寺。寺殿的牆，盤旋而上，狀如螺殼。四周門戶窗牖，不施雕飾。雍正即位，又改建潛邸為喇嘛寺，就是現今的雍和宮。乾隆時為回妃所建的回寺，也奇

特而別出心裁。

　　清室重要建築，圓明園與頤和園當可代表。其中建築物的精麗巧妙，為前代所未曾有的。圓明園中的瓷塔，萬壽山中的銅寺，精工秀雅，藝術的效果收穫已富。這是由於乾隆時義大利人 Attiret 和 Castiglione 參與圓明園工程，歐洲建築的法式在這裡盡量地應用了。

　　這個時代的民間建築，也有法典限制，相襲舊制。到了清代末葉，外人在中國的建築物漸漸興旺，嗣後中國人也有效學。中國固有的建築上特點，既已熄滅；而外國的長處，仍未獲得，以致陷於東施效顰的狀態。

　　元代雕刻，以北京城北的居庸關和甘肅沙州的莫高窟二作為代表。元人崇奉喇嘛教的風尚，在此猶可想見。居庸關有一洞，用大理石砌成，壁上刻滿了佛像和六字偈。拱門的中心石上雕有印度神鳥格饒得像，翼肩，鳥首，人身，左右蟠以印度毒蛇，蜿蜒曲折，刻紋細緻深厚，可稱精品。門內四角有大理石琢成的金剛像四尊，這是元至正五年的作品。莫高窟中央，有一四手觀音，坐蓮臺上，兩手合十做安禪狀；其餘二手一持荷花，一握念珠。首有光輪三重，頭頂中坐一小彌陀像，周圍刻有漢文、梵文、西夏文、蒙古文、畏吾

第四章　沉滯時代

文、藏梵文,六體的六字偈,這是元至正八年的作品。

明宣德十年,於天壽山下的皇陵上置石人石獸,分立甬道兩旁。道端建有白石的牌坊,施有龍獸的雕刻。其北為碑亭,亭的四隅,立有白石華表四柱;刻有交龍盤環的形象,上立石獸。碑亭北有石人十二、四勳臣、四文臣、四武臣,高有丈餘。文者方冠大袍,長衣大袖。武者披甲戴盔,左手持刀,右手秉節。復北,有石獸二十四,各成對,跪的立的交錯其間。此作雕刻精巧,石獸有生氣,石人的面部,雖似由佛像脫胎而來,而全部結構,已足表出中國人雕刻的特點。雄奇偉麗,恰稱中國帝王威權的崇高美。

五塔寺的石臺周圍所刻的佛像和石欄上所刻的花紋,都是印度式的,以有明一代的雕刻而論,此作的位置,在石人石獸之下。

清代雕刻,如雍和宮中的佛像高有七丈,用楠木雕成,高大莊嚴,又一變從來佛像雕刻的結構。乾隆四十五年,西藏班禪喇嘛來朝,發痘症,死於北京。於是乾隆帝建白塔寺於京,葬其衣冠,火化其屍骸。其塔為西藏式、印度式、歐洲式,相參而成,塔下有八角形的石基築著,周圍將班禪一生,自降生以至病死的事蹟,一一刻在石上。風景、人物、

第一篇　中國美術小史

鳥獸等，都是神話化的形象。富麗精巧，實是有清一代的傑作。在這裡清室崇奉喇嘛教的熱度，也可想見了。此外圓明園中石欄上、屏風上的雕刻，也富有裝飾美，這是胎息於義大利天主教的藝術。此處思慕外國情調，不可謂非清人的特長。

　　繪畫在唐宋二代，已發達到全盛時期了。元明以來的畫家，一看古人的製作，望洋興嘆，追慕的心腸愈熱烈，而獨創的精神愈遲鈍，不知不覺間被古人征服了。於是俯仰進退，不能越出古人的繩墨，因而開了一個摹仿古人的惡端，其間雖有一二出類拔萃之士，也不能轉移風氣。

　　元初人承北宋米芾一派的緒餘，畫風崇尚簡潔粗淡，與宋人穠麗為工的作風，離去已遠。開創元代畫風的，當是高克恭和錢選。高克恭字彥敬，仕元為刑部尚書。好作墨竹，妙處不讓文同；畫山水，初學米氏父子，後參以李成、董源、巨然的筆法，妙絕一時。錢選字舜舉，元初人，山水學趙伯駒，人物學李公麟，其作品以灑落的筆致出之，充滿著文人畫的幽趣。

　　在元代求其能卓然成一家，那麼當推趙孟了。孟字子昂，別號松雪道人，官至翰林學士。他早年從錢選學畫，生

平不喜宋人的院畫，刻意摹仿唐人，山水仿王維，畫馬仿韓幹。然而他接近宋人作品的機會較多，說是不喜宋人的畫風，未必盡然。他雖摹仿古人，而富有獨創的精神，所謂自出一種溫存清雅之態，其作品如美人，見者無不動色。其妻管夫人，其子趙雍，也能畫，藝苑傳為美談。

自趙孟而後，當推黃公望、王蒙、倪瓚、吳鎮四家，就是後代人所稱崇的元季四大家。這四家都是宗法董源、巨然，而參以別家的筆法。如黃公望兼宗李成，王蒙幼時師法趙孟而兼宗王維，這二人的畫風，比較工細一點。而倪瓚、吳鎮，兼參米氏父子的筆法，簡潔幽淡，別造蹊徑。因此四家的畫，各自成風格，不相苟同的。

此四家中倪瓚的作品，可稱極端的文人畫。其氣品最高，而最為後人頌贊不休的。瓚字元鎮，別號雲林，無錫人，初效法董源，而又極崇拜荊浩、關仝。其作品疏淡渾樸，不取形似，而在簡潔中保守住連綿的氣韻。他自己所謂：「僕之所謂畫者，不過逸筆草草，不求形似，聊以自娛耳。」又說：「余之畫竹，聊以寫胸中逸氣耳。」他一生無所事事，有潔癖，泛舟遊於五湖三湘間，嘯傲自得；家又富饒，藏書畫很富。所以他的畫風另一境地，飄飄乎幾非人間。其

後有方從義、張雨二人，得倪氏的心法。到了這裡，院畫與文人畫二派，幾成對峙，而文人畫一時奏凱歌。

　　明初有王履，因不滿意於元末文人畫風的疏放，又提倡院畫。履字安道，昆山人，博通群籍，能詩。他對於畫主張復歸於形。他畫卷的自序中說：「取意舍形，無所求意，故得其形，意溢乎形；失其形者，意云乎哉。」這種議論，正是和倪瓚的議論背道而馳的。這一派繼起的畫家，有戴進以精緻畫筆，作山水人物、鳥獸花卉，一時稱為名手。他是浙江錢塘人，所以稱他為浙派，崇奉他為宗法的也很多。同時吳興有陳暹，也工於此種畫風，其所作山水人物、樓閣舟車，用筆精麗縝密，兼之秀潤雅逸，不流滯板。其後唐寅、仇英也宗奉他。院畫又復興起。

　　院畫一時稱盛，其間士大夫好為筆墨遊戲的，又以文人畫為宣導，有為純粹的文人畫一派，有以文人畫而參以院畫體制的一派。其純粹的文人畫，又分為二系：一是華亭系，以顧正誼為首領，他的山水畫宗法黃公望，層巒疊嶂，常作方頂，少加林樹，而自然深秀；一是蘇松系，以趙左為首領，他的山水畫，宗奉倪瓚與黃公望，筆意秀逸，煙雲生動，比較華亭系更為疏宕。其以文人畫而參以院畫體制的一派，所

謂吳派畫家，在明代畫史上占有重要位置，以沈周、文徵明、董其昌諸人為首領。

沈周字啟南，世稱石田先生，長洲人。仿寫古人墨蹟，和原作絲毫不爽；惟是倪瓚的畫，他自謂難學。因為他用筆不苟，精察深思，人工所不能及的東西，他也卻步了。唐寅、文徵明，都是師奉他的。唐寅兼宗周臣，又以院畫著名。文徵明兼師趙孟、倪瓚、黃公望等，他用筆工密，而充滿氣韻神采。

董其昌字玄宰，明末官至禮部尚書，仿寫古人墨蹟，寢食俱忘。初學黃公望的山水，後又學宋人的畫。他的畫風，又與吳派稍稍不同，他自評說：「余畫與文太史（徵明）較，各有短長；文之精工具體，吾所不如；至於古雅秀潤，更進一籌矣！」所以時人又稱他為雲間派。他將唐宋以來的畫家，分為南北二宗；以南宗為文人之畫，隱隱中紹述此派的正統以自居。其實他分南北二宗，沒有多大的意義，不過擁護自己罷了。

到了清代，門戶之見，不但不去打破它，而且分別得更厲害了。其間紹述文人畫的，所謂江左四王，就是王時敏、王鑑、王翬、王原祁四人。其中王原祁是王鑑的兒子，王鑑

是王時敏的兒子，祖孫三代，都能畫，家居婁東，所以稱他
們為婁東派。王翬虞山人，所以稱他是虞山派。婁東派宗奉
黃公望，斥他派為異端，這是純粹的文人畫。虞山派采宋元
諸家的筆法，兼有宋明的院畫風格。

　　這二派而外，有江西派，始於羅牧，他的畫法也是宗奉
黃公望，林壑深美，墨氣渾樸；江淮間的畫家都取法於他。
又有新安派，始於釋宏仁，他作山水效法倪瓚，高古淡逸，
落筆輕靈；新安的畫家都取法於他。可是這二派不及婁東、
虞山的有名。

　　與上列諸派相為對峙的，那麼有浙派，就是宋明院畫派
的支流。如清初藍瑛和他的兒子藍濤，兼學宋、元山水畫
法，工於人物花鳥竹石，作大幅畫，自成風格。此外吳江的
王巘、興化的顧符積、綿州的李調元、華亭的張又華等，也
是院畫派的繼起。然而往往為文人畫家所譏笑、詆毀。院畫
派的後起者，對於文人畫又從而譏笑之、詆毀之。於是門戶
之見，愈趨愈深，其為古人所束縛愈難自解。所以自元至
清，畫家的藝術心境，日益淺狹，莫能自救，陷於死刑期。

　　在這沉滯時期中，中國民族的獨特的精神，既已湮沒不
彰了。近十數年來，西學東漸的潮流，日漲一日；藝術上也

第四章　沉滯時代

開始容納外來思想、外來情調；揆諸歷史的原理，應該有一
轉機了。然而民族精神不加抉發，外來思想實也無補。因為
民族精神是國民藝術的血肉，外來思想是國民藝術的滋補
品，徒恃滋補品而不加自己鍛鍊，欲求自發，是不可能的
事！所以旋轉歷史的機運，開拓中國藝術的新局勢，有待乎
國民藝術的復興運動。

第一篇　中國美術小史

第二篇　　《唐宋繪畫史》

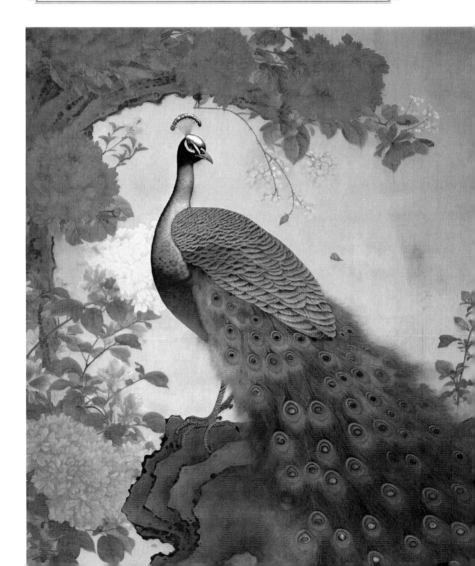

▌弁言[4]

　　這小冊子的底稿，還是四年前應某種需要而寫的。我原想待直接材料，即繪畫作品多多過目而後，予以改訂出版。可是近幾年來因生活的壓迫，一切都荒廢了，這機會終於沒有降臨給我。目前在浪遊中，什麼都談不到；以後能否有這個機會，亦很渺茫。偶然披閱中國國內最近所出版的關於繪畫史的著述，覺得這小冊子中尚存有一些和他們不同的見解。因此略加增損，把它印刷出來，以俟賢者的指教。當時所用的參考書及圖譜，現在都不在手頭；有記不起來的若干處所未加改正，圖譜也不能多量選印，都因這個緣故。凡此簡陋與疏忽，統望讀者見諒！

<div align="right">著者</div>

4　《唐宋繪畫史》，為上海神州國光社刊 1933 年出版，中國古典藝術出版社 1958 年再版，由鄧以蟄先生校訂並做〈校後語〉。本書以之為底本，在保留原貌的基礎上，參校其他資料而成。

第一章　引論

研究繪畫史者，無論站在任何觀點——實證論也好，觀念論也好，其唯一條件，必須廣泛地從各時代的作品裡抽引結論，庶為正當。不幸中國歷來的繪畫史作者，但屑屑於隨筆品藻，未曾計及走這條正當的路徑。雖然，這也不能責怪。中國尚少宏大的博物館把歷代作品有條不紊地陳列出來，供人觀賞鑽研；而私家蒐藏分散在各地，且又祕不示人。在這種情形之下，學者絲毫不得研究上的方便，自然產不出較可人意的繪畫史了。即如我們現在有一個熱願，要想往那條正當的路徑上試探一下，可是情形依舊，哪容我們去叩關呢！這是研究中國繪畫史之最困難的一點，假如這個困難不打破，永遠使研究繪畫史者陷入深深的悵惘，永遠產不出關於中國繪畫史之完善的述作。

我從前在日本及中國南北各地，曾經目見過一部分唐以來一直至近代的繪畫作品。當時雖十分耽愛，然尚未有去研究它們的用心；且時間亦很短促，不容我細玩咀嚼，就此像古人所謂「雲煙過眼」地那樣一起埋葬在記憶之外了。真跡

不容易目睹，而圖譜印刷亦復不多，不能予我人以較便利的處置。那麼我現在來講唐宋繪畫，未免太大膽了。是的，這是暫時的，我想不久，就會有專家來彌補這個缺憾吧。現在的講述，仍不免要兜舊時繪畫史作者的路徑，靠些冰冷的紀錄來說明。當然在可能範圍內，可以引用真跡或圖譜的地方盡量引用。我的企圖，雖然我是兜的舊路徑，我很想在這貧乏的材料裡琢磨一下，找出些「發生的」（Genetisch）那種痕跡。也許是僥倖猜中，也許是差之千里，凡此成敗，只好暫時不計。

中國從前的繪畫史，不出二種方法，即其一是斷代的記述，他一是分門的記述。凡所留存到現在的著作，大都是隨筆劄記，當為貴重的史料是可以的，當為含有現代意義的「歷史」是不可以的。繪畫的 —— 不是只繪畫，以至藝術的歷史，在乎著眼作品本身之「風格發展」（Stilentwicklung）。某一風格的發生、滋長、完成以至開拓出另一風格，自有橫在它下面的根源的動力來決定；一朝一代的帝皇易姓實不足以界限它，分門別類又割裂了它。斷代分門，都不是我們現在要採用的方法。我們應該採用的，至少是大體上根據風格而劃分出時期的一種方法。對於這一點，即中國繪畫史之時

期的劃分，若干外國人曾經試驗過。1896 年，德國希爾德（Hirth）著《中國藝術上之外來影響》（*Ueber fremde Einflüsse in der Chinesischen Kunst*）一書，把中國前代繪畫，分為三個時期，如下[5]：

一、自邃古至紀元前 115 年。不受外來影響，獨自發展時代

二、自紀元前 115 年至紀元後 67 年。西域畫風侵入時代

三、自紀元後 67 年以後。佛教輸入時代

　　這個劃分，希爾德根據那「外來影響」的課題而決定的，其是其否，不在我們現在所討論的範圍之內。法國巴遼洛（Péleologue）則把中國全部的繪畫史，分為下列各時期[6]：

一、自繪畫起源至佛教輸入時代

二、自佛教輸入時代至晚唐

三、自晚唐至宋初

四、宋代　960-1279

五、元代　1280-1367

六、明代　1368-1643

[5]　Bushell, S. W. , Chinese Art, vol. 2, P. 106, London, 1909. 戴岳譯本 195 頁。

[6]　Bushell 前引書 vol. 2, P. 115，戴譯本 204-205 頁。

明初至成化　1368-1487

弘治至明亡

七、清代　1644 至今代

對於巴遼洛的劃分，除第一項無問題，二三兩項欠妥外，其餘也不免跟上了「斷代」的記述者之蹤跡。英國布歇爾（Bushell）大抵也不能滿意這個劃分，所以另出機杼，分為下列三時期[7]：

一、胚胎時期　自上古至紀元後 264 年

二、古典時期　紀元後 265 年至 960 年

三、發展及衰微時期　紀元後 960 年至 1643 年

布歇爾的劃分似乎比巴遼洛高明些，可是古典時期包括南北朝、隋、唐，發展及衰微時期包括宋、元、明，太失之籠統而不容易顯出時代與風格的特徵了。日人伊勢專一郎有一個和上述諸人不同的意見，他說：「如其劃分中國繪畫為古代、中世、近世，則中唐開元天寶之時，豁示前一限界；而元正當處於近世的劈頭，特別元季四家最明晰地豁示這個限界。」照伊勢氏的意見，中國繪畫史的時期，可以這樣排列：

[7]　Bushell 前引書 vol. 2, P. 118，戴譯本 208 頁。

一、古代　邃古至紀元 712 年

二、中世　自 713-1320 年

三、近世　自 1321 年至今代

這個劃分，把朝代觀念全然打破，自較上述諸家為優越；且時代和風格的發展，瞭若指掌。我在去年，寫一小冊子的時候，也嘗劃分中國藝術為四個時期，如下[8]：

一、生長時期　佛教輸入以前

二、混交時期　佛教輸入以後

三、昌盛時期　唐和宋

四、沉滯時期　元以後至現代

那時伊勢氏的著作，還不曾落到我的手裡；我雖然聲明過那沉滯時期的「沉滯」二字，不是衰退的意義，可尚不如他那麼明確地把朝代觀念打破。得到伊勢氏的啟示，我對於自己向日的假想，有了一種堅信和欣幸。因為我那次的劃分，和巴遼洛、布歇爾都不敢苟同，卻和伊勢氏頗相接近；其中不同的只是我把伊勢氏的古代分裂而為二。這是不成問題的，假如伊勢氏把「古代」細劃起來，必不會忘記佛教輸

8　拙著《中國美術小史》（商務印書館「百科小叢書」本）。

入的那個關鍵的。

　　現在講的唐宋繪畫，在整個繪畫史上，適當伊勢氏所劃定的「中世」，我自己所劃定的「昌盛時期」。不過我寧取伊勢氏主張，雖則形式上叫作唐宋，我願勉力指出中世時代繪畫風格的發生轉換而不被朝代所囿。因種種條件的不具備，所能做到的地步，是很有限的，這一點我是十分焦灼。

　　這個時代繪畫之發展的顯著的輪廓，我想先提出來說一說。我們有了這樣一個簡單的概念，然後走進正文，較有頭緒。唐初承前代的遺風，山水畫還未獨立，佛教畫仍舊寄跡於外來風格之下；所以敘述初唐，最好和前史 —— 即指唐以前的繪畫，一同敘述，使之占一獨立的階段。到了盛唐，即所謂開元、天寶時代，山水畫獲得了獨立的地位而往後展開，佛教畫脫離了外來影響的拘束而亦轉換到中國風格了。僅此兩點，在歷史上已占了重要的地位，所以我們須特別提高了聲浪來指出。從此山水畫成了繪畫的本流，一直發達下去。盛唐以後經歷五代迄於宋代初期中期，隨著山水畫的發達而其他部門的繪畫亦各露崢嶸了。一直至以畫取士，流轉而產生一種宮廷繪畫，即所謂翰林圖畫院的設置與院體畫的成立，這亦是歷史的發展上之一個重要的波折，我們不能讓

它輕輕逃過去。院體畫發生之後，浸至末流，為士大夫畫家所厭棄。士大夫欲支撐其自己的天下，繼續他們含有「士氣」的繪畫。及於元代，戰勝了院體畫，招致了元季四家來裝飾近代繪畫史的首章。

由這個輪廓看來，它的來勢，始由單純而後趨於複雜。因此，我講前半是這樣分法：

（一）前史及初唐，

（二）盛唐之歷史的意義及作家，

（三）盛唐以後，

（四）五代及宋代前期。

講後半又是這樣分法：

（一）士大夫畫之錯綜的發展，

（二）翰林圖畫院述略，

（三）館閣畫家及其他。

其著眼點，就是盛唐是如何來的，又如何進行過去的，又如何有了院體畫的波折，而達於豐富複雜的。在繪畫的全史上，是完整地指出中世時期的生長和圓滿。

於此，或有人出而問道：把宋代畫家一劈而為館閣和士

大夫兩者，可不是套襲南宗北宗的舊說嗎？這是我正要分說的。許多人在著作物上，在報紙和雜誌上，不斷地引用董其昌的南宗北宗論，解釋自唐以來的繪畫。這個謬見籠罩在人們的心坎上，已歷三百餘年，直至今日還是一樣地有力。我對於此點早經懷疑了，去年寫小冊子的時候，曾指出董其昌之分南北宗，沒有多大意義[9]；可是沒有詳細加以說明，未盡指摘的責任。現在我想趁此機會提出來談一談，當然入後更有事實的證明，現在不過為了免去這個謬見的蒙蔽之故，為了改變我們的歷史觀念之故，陳述一大略而已。南北宗之說，許多人都以為董其昌所首唱的，實則董其昌同時代的或稍較前輩的莫是龍所唱導的。他說：「禪家有南北二宗，唐時始分，畫之南北二宗，亦唐時分也，但其人非南北耳。北宗則李思訓父子著色山水，流傳而為宋之趙幹、趙伯駒、伯驌，以至馬、夏輩。南宗則王摩詰始用渲淡，一變鉤斫之法，其傳為張璪、荊、關、郭忠恕、董、巨、米家父子，以至元之四大家。亦如六祖之後，馬駒、雲門、臨濟兒孫之盛，而北宗微矣。」[10]董其昌之說由莫氏承襲而來的，這是可

[9]　拙著《中國美術小史》49頁。

[10]　莫是龍《畫說》（按此書共十六則，刻在《圖書集成藝術典》中。董其昌的《畫禪室隨筆》，把它全部包括在內。故董書非著作物，乃抄錄他

找出董氏自己的話來證明。他說：「雲卿（莫的號）一出，而南北頓漸，遂分二宗。」[11] 不過董氏聲名較大，莫氏著作又混在他的著作中流傳的，因此人們遂以為董其昌所首唱的了。莫是龍、董其昌輩，把自唐以來的繪畫，分為南北二宗，以李思訓為北宗之祖，以王維為南宗之祖。這不但是李思訓和王維是死不肯承認的，且在當時事實上，絕無這種痕跡。盛唐之際，山水畫取得獨立的地位是一事實，而李思訓和王維的作風之不同亦是一事實，但李思訓和王維之間絕沒有對立的關係。即到了宋代院體畫成立之後，院體畫也是士大夫畫的一脈，不但不是對立的，且中間是相生相成的，沒有像他們所說的那樣清清楚楚地分成做為對峙的兩支。關於這一點，入後我自有較詳的說明。所以我說南北宗說是無意義是不合理，不是過分之辭。不過事情不是片面的，我們看了正面以後，還須看它的背面。譬如董其昌說：「若馬、夏及李唐、劉松年，又是李大將軍之派，非吾曹易學也。」[12] 這是標榜南宗的一種宣言。逮至清初四王、吳、惲，更以南宗為唯

　　人著作及加以自己隨筆的混合物。且其中若干條，又是《洞天清祿》的東西）。

[11]　董其昌《畫禪室隨筆》卷二，《跋仲方雲卿畫》項下。

[12]　董其昌《畫禪室隨筆》卷二，《畫源》項下。

一之正脈，唯一之法脈；一直沿至最近，猶復如此。可知南北宗說，是一種「運動」——南宗或文人畫的運動，是近代繪畫史上把元季四家定型化的一個運動。關於此點我將另文論述。

我們何以要打破南北宗的先入之見？因為有了南北宗說以後，一群人站在南宗的旗幟之下，一味不講道理地抹煞院體畫，無形中使人怠於找尋院體畫之歷史的價值。我們只要翻開清代以及今人關於繪畫史的著作來一看，凡不敢或不甘自外於所謂「文人」的作者，沒一個不被它麻醉的。即使有一二人有意回護院體畫，及至中途，亦不自知地退縮了。例如《耕硯田齋筆記》作者說：「宋趙伯駒繪宮禁諸圖，本唐之李將軍昭道，放而為盈數丈卷軸，收而為咫尺千里，山水樓臺，界畫分明，秀韻天成也。後人專事界畫，稱院體，變為小家。故元以後改為寫意，古法失矣。」[13] 我們固然不必反常地把院體畫提高，然亦不應當被南宗運動者迷醉。我們只應站在客觀的地位，把它們的生長、交流、對峙等情形，一一納入歷史的法則裡而予以公平的評價。

本講的引論，就告終於此。不過我須重複聲明的，以後

[13] 彭蘊燦《歷代畫史匯傳》卷二十二所引。

的論述，因為才力以及材料的種種關係，殘破、幼稚，或和我的抱負大相背謬，是必有的結果。我希望因我這殘破、幼稚的東西而惹起日後有完備、圓熟的著作之出現，那麼我所花了的一些微薄的工夫，有了收穫，對於我無異是一種莫大的酬贈。

第二章　前史及初唐

　　古來把顧、陸、張、吳四人並稱，即晉顧愷之、宋陸探微、梁張僧繇、唐吳道玄。[14]也有人把吳道玄除去，添上一個隋朝的展子虔，稱作顧、陸、張、展。[15]我提出這個問題，不是要來討論顧、吳、張、展的孰是孰否；我想，敘述「前史」，就從顧愷之開始。我的理由：一方面固然因為顧、陸、張、吳或張、展，是後世美術史家的公論所歸；他方面因為唐以前畫家的作品，唯有顧愷之的殘跡留存至今。捨掉了顧愷之，從顧愷之以前講起，或從顧愷之以後講起，都可能使我們如同墜入五里霧中，茫然找不到一條認識的路徑。顧愷之的時代，是佛教畫盛行的時代，所以這裡關於佛教畫的來歷，應該帶說幾句。佛教畫的輸入，始於後漢明帝（紀元 58-75），幾乎成了定論。[16]畫家的摹寫佛像，則似乎始於三國，宋郭若虛說：「蜀僧仁顯《廣畫新集》言曹（不興）曰：『昔竺

14　張彥遠《歷代名畫記》卷二。

15　秦祖永《桐蔭論畫》初篇卷下《畫訣》。

16　關於此事可參看《後漢書·西域傳》、《楚王英傳》及《水經注》。

乾有康僧會者，初入吳，設像行道。時曹不興見西國佛畫，
儀範寫之；故天下盛傳曹也。』」[17] 此後兩晉及南北朝作者
群起，衛協的作品，曾激動顧愷之的興奮與傾倒。顧氏說：
「《七佛》與《大列女》皆協之跡，偉而有情勢。《毛詩北風圖》
亦協手，巧密於情思。」[18] 因此有人以為顧氏傳自衛協。曹不
興和衛協雖然是佛畫作者，但據唐裴孝源所記隋朝宮本中，
曹不興的作品五種，皆係龍馬獸類；衛協的作品五種，除毛
詩列女外，有《卞莊刺二虎圖》及《吳王舟師圖》。[19] 可知當
時佛畫雖盛行，其他種題材的作品亦同時展開。

顧愷之（紀元 346-407，即永和二年至義熙三年）[20] 晉陵
無錫人，《晉書》稱他博學有才氣。當時有一個奇妙的傳說：
他愛上了一個鄰家女，把她的圖像畫好了張在壁上，用針兒
釘住她的心兒。不料那位鄰家女害起心痛病來，央求他把釘
拔去，於是鄰家女的病好了。[21] 從這個傳說，我們可以揣測
到顧愷之曾和其鄰家女戀愛過的，而且這戀愛事件是告成功

17　郭氏《圖畫見聞志》卷一。

18　張彥遠《歷代名畫記》卷五。

19　裴氏《貞觀公私畫史》。

20　按顧愷之生卒年月向無定說茲據日人金原省吾考定。

21　劉義慶《世說新語》及《幽明錄》皆有記載。

的。[22]因為當時的社會不容人們有自由戀愛，有了美滿的戀愛事件發生，簡直是和神仙一樣的幸福，於是東傳西傳，成了神話。他耽讀嵇康的詩，嵇氏〈贈秀才入軍〉一詩中有一首說：

> 息徒蘭圃，秣馬華山；流磻平皋，垂綸長川。目送歸鴻，
> 手揮五弦；俯仰自得，游心太玄。嘉彼釣叟，得魚忘筌；
> 郢人逝矣，誰與盡言！

他讀了以後歡息地說：「手揮五弦易，目送歸鴻難。」他和當時的士大夫，頻頻往還，謝安也驚異他的藝術，對他說：「卿畫，自生人以來未有也。」桓大司馬常常請他和羊欣論畫，竟夕忘疲。[23]他的性格，異常怪特；從他和鄰家女戀愛的故事上，可以曉得他不是循規蹈矩那一流的人，是一個風流的人。所謂他有三絕：才絕、畫絕、癡絕。他往往被人作弄而不自知，也有人稱他半癡半黠，也許是故意裝癡。因此他作畫，也異於常人，畫人數年不點眼睛，人問其故，

22　追記：此戀愛事件，《晉書》上說得更顯，且為成功之明證。其言曰：「挑之勿從，及圖其形於壁，以刺針釘其心。女遂患心痛；愷之因致其情，女從之。遂密去針而愈。」

23　俱見劉義慶《世說新語》。

他說:「四體妍蚩,本無關於妙處,傳神寫照,正在阿堵之中。」[24] 他又是誇大自負的人,關於他畫瓦棺寺壁畫的事,可以看出他的自負。張彥遠說:「長康(愷之)又曾於瓦棺寺北小殿畫維摩詰,畫訖,光彩耀目數日。《京師寺記》云:『興寧中瓦棺寺初置,僧眾設會,請朝賢鳴利注疏。其時士大夫莫有過十萬者。既至長康,直打利注百萬,長康素貧,眾以為大言。後寺眾請勾疏,長康曰:「宜備一壁。」遂閉戶,往來一月餘日,所畫維摩詰一軀。工畢,將欲點眸子,乃謂寺僧曰:「第一日觀者請施十萬,第二日可五萬,第三日可任例責施。」及開戶,光照一寺,施者填咽,俄而得百萬錢。』」[25] 這段話,不但可看出他的自負,還可看出他作畫的態度及作品的備受敬仰。他這壁畫,閉戶製作,歷時一月有餘,可見他的聚精會神了。光彩耀目數日以及施者的眾多,都可證明作品的優異和動人。

　　瓦棺寺壁畫,無疑地是他的傑作。《梁書・外域傳》說:「獅子國,晉義熙初,獻一玉像,高四尺二寸,玉色特異,製作非人工力。歷晉、宋朝,在瓦棺寺。寺內有戴安道手製佛

[24]　張彥遠《歷代名畫記》卷五。

[25]　張彥遠《歷代名畫記》卷五。

五軀及長康所畫維摩詰，時稱三絕。」可惜遺品不傳，我們無從據以論述。但據當時的記載，印度時有佛像傳來。而佛畫畫風，當不逸出其影響之下。顧愷之的畫跡，裴氏《貞觀公私畫史》，張氏《歷代名畫記》、《宣和畫譜》等書，都有記錄，不下七十件。其題材凡歷史、佛教、神仙、詩歌本事、禽獸、人物、仕女、山水等應有盡有。現在我們可以看得見的，只有《女史箴圖卷》摹本或修繕本。[26] 此畫曾著錄於《宣和畫譜》、米芾《畫史》、陳繼儒《妮古錄》、朱彝尊《曝書亭書畫跋》、《石渠寶笈》等書；無論其為摹本或修繕本，在今日是唯一可窺見顧愷之 —— 或竟是顧愷之時代的風格的作品了。

　　此畫淡彩絹本，題有「女史箴敢告庶姬」的一幅，班姬一，宮女二；題有「出其言善」（按應為「人咸知修其容」）。

[26] 今藏英國博物館，係義和團運動時由內府散出。關於此畫，英法人皆是熱烈討論過，有下列文獻：

Binyon. L. , "A Chinese Painting of the fourth Century", Burlington Magazine, Jan. 1904.

Binyon. L. , Painting in the Far East, pp. 37-48.

Giles, Chinese Pictorial Art, pp. 17-21.

Chavannes, Ku K'ai. tche, T'oung-Pao, 1904, pp. 323-325.

Chavannes, Notee sur la Peinture de Ku K'ai. tche Conservee en British Museum, T'oung-Pao, 1908, pp. 79-86.

—— 鄧以蟄注，下簡稱「鄧注」）的一幅，一宮女為姬梳頭；還有繪一皇帝和宮女的一幅；這三幅最可引人注意。其中班姬和梳頭的那個宮女，身體的姿勢，苗條得稱；面容肅穆，有些後世畫觀音的意義存其中。其全體最著亮的特徵，為衣紋皺褶上所顯現的線條描寫，所謂他特有的那種「鐵線描」。[27] 這種線條的飄忽流暢，可以使畫面獲得音樂的諧和。加以長裾拽地，畫面上的輕重均衡，完全藉以保持。其他方面所畫器物，如「出其言善」（如前注。 —— 鄧注）的一幅上，位置散漫而呆板，且形狀亦不靈巧。題有「夫言知微」（按應為「出其言善」。 —— 鄧注）的一幅，那具帳座，滿占全幅，人物與之不甚配稱。從這裡可明白，當時的繪畫，以人物為主，配景還未達到較高的程度。還有題「道岡隆而不殺」的一幅，畫一座山，也幾乎占滿畫幅的大半。禽鳥翔於空，一人射於下；禽和人、人和山的比例都不相稱。而且既無後景的襯托，亦無前景的餘裕。山形顛頂，如渾然大塊，和後代的山水畫相較，確然是差得很遠。從這裡又可明白當時山水畫尚沒有發達，顧愷之稍後，雖有山水作家王微、宗炳之流，怕未必是像後人理想中的東西吧！

27　見何良俊《書畫銘心錄》。

　　《女史箴圖》的特質在乎有節奏美的人物，和人物連帶的器物故事是不關心的。這不但從上述配景上可以看出，還有一幅畫二人和怪獸作戰，持著長矛的一男一女，仍是由肅穆閒雅保持其平靜均衡，中間毫沒有發生激急運動的徵象。所以我們但從人物方面觀察，繪畫的效果已經獲得可驚的程度。再從和人物關聯的方面觀察，完全是離散的、無統屬的、暴露幼稚的結構。張彥遠說他「緊勁聯綿，迴圈超忽，調格逸易，風趨電疾。」[28] 元湯垕說他「如春蠶吐絲，初見甚平易，且形似時或有失，細視之，六法兼備，有不可以言語文字形容者……其筆意又如春雲浮空，流水行地，皆出自然。」[29] 這些評語，都是著眼他的人物以及人物的用筆；但論人物，我們當然不必去駁詰。

　　顧愷之以後，一直到唐代為止，沒有畫跡遺留給我們。所以推論顧氏至初唐的一段發展歷史，是十分困難的事。在這裡，我們只能依據記錄，把和顧氏並為後世人稱述的陸探微、張僧繇、展子虔來說一說，以見「前史」的粗略的輪廓。

　　陸探微是吳人，宋明帝（西元 465-472）時代，常任侍

28　張彥遠《歷代名畫記》卷二。

29　湯垕《畫鑒》。

從，那時他的繪畫的聲名，已甚浩大。據張彥遠所記，[30]他的畫跡有五六十種，帝王功臣聖賢士人的畫像最多，其次則佛教畫、風俗畫、獸類畫、詩歌本事畫等亦應有盡有。南齊謝赫，是當時唯一的批評家。他非常推崇陸氏，說他是「包前孕後，古今獨立」，把他列為第一品第一人。謝赫對於顧愷之，反不怎麼抬舉，說愷之是「跡不逮意，聲過其實」。[31]此點後人甚為不平，起了不少的筆墨官司。但據我的意思，謝赫的話並非毫無根據的。謝赫評畫，本於他的六法論。六法即氣韻生功，骨法用筆，應物象形，隨類賦彩，經營位置，傳移模寫。陸探微對於六法必是面面周到，所以值得他如此推崇。謝赫本身也是畫家，而且是革新的、寫實的畫家，陳姚最說他是「貌寫人物，不俟對看。所須一覽，便工操筆。點刷研精，意存形似，目想毫髮，皆無遺失。麗服靚妝，隨時變改。直眉曲鬢，與世事新」。[32]陸探微的風格，必是深契於謝赫之心的。由這二點看來，陸探微較顧愷之進了一步了，我們對於顧氏引為缺憾的，是「經營位置」方面，尚未適當，此點也許陸探微出來稍加彌補了。同時我們看了顧氏

[30]　張彥遠《歷代名畫記》卷五。

[31]　謝赫《古畫品錄》。

[32]　姚最《續畫品》。

的作品，是概念的，非現實的。陸氏所異於顧氏的，也許是他的革新的、寫實的本質。不過我們沒有看見陸氏的畫作，僅由紀錄推測而已。（按：孫承澤《庚子消夏記》卷八，有陸探微的《金滕圖》，曾為他目見。）

張僧繇是吳中人，梁天監（西元 502-518）中，為武陵王國侍郎，直秘閣知畫事，歷右軍將軍，吳興太守。他是梁武帝的寵臣，武帝崇飾佛寺，都是命他畫壁的。他的名作如江陵天皇寺柏堂之《盧舍那佛像》及《孔子十哲》，金陵安樂寺四白龍等，皆為後人稱述不休的。畫龍是他的特長，點睛飛去的故事，就是從他那兒起的，這可以證明他的作品的卓越。他又採用外國的明暗，《梁史》載建康一乘寺有匾額畫，是張筆，用天竺法，以朱青作凹凸花。他所畫的種類，和上述諸人一樣涉及各部門。他的全部生涯，完全消磨於繪畫上，姚最說他「俾晝作夜，未嘗厭怠；惟公及私，手不停筆。」[33] 顧、陸以後，張氏為特出之人才，是後世公認的事。李嗣真說：「顧、陸已往，郁為冠冕，盛稱後葉，獨有僧繇。今之學者望其塵躅，如周、孔焉，何寺塔之云乎？且顧、陸人物衣冠，信稱絕作，未睹其餘。至於張公，骨氣奇偉，師

[33]　姚最《續畫品》。

模宏遠，豈惟六法精備，實亦萬類皆妙。千變萬化，詭狀殊形，經諸目，運諸掌，得諸心，應之手，意者天降聖人，為後生則。何以製作之妙，擬於陰陽者乎？」[34] 這段話推崇張氏，至乎其極了。我們想見張氏的作品，當較顧、陸更完備深入。他是敏捷而奔放的奇才，張彥遠說他「思若湧泉，取資天造，筆才一二，而像已應焉。」[35] 這一點，和後年的吳道玄相共通。可惜他的作品也沒有流傳。（按米芾《畫史》稱張氏所作天女宮女，面短而豔。）

展子虔，歷北齊、周、隋（按齊天保元年至隋開皇元年適當西元 550-581，至隋亡則等於 618），在隋為朝散大夫帳內都督。他所擅長的是臺閣、人物、山川、車馬。[36] 也作佛教面，《法華變相》一卷很有名。據裴孝源所記，他的畫尚有《長安車馬人物圖》及《雜宮苑圖》[37]，則他的繪畫題材，當更展開了一面，和後世臺閣宮室畫的旺盛，不無關係。但他仍舊是屬於「前史」的一個時期內的，秦祖永說：「顧、陸、張、展，猶詩家之曹、劉、沈、謝；唐之閻立本、吳道玄，

[34] 張彥遠《歷代名畫記》卷三所引。（按在卷七。──鄧注）

[35] 張彥遠《歷代名畫記》卷七所引。

[36] 張彥遠《歷代名畫記》卷四。（按應在卷八。──鄧注）

[37] 裴孝源《貞觀公私畫史》。

則詩之李白、杜甫也。」[38] 他的畫跡也沒有流傳，後人評他「觸物留情，備皆妙絕」（按此語也是張彥遠《歷代名畫記》卷八中所引。——鄧注）；我們也找不著頭緒。

現在我們跨進唐代了。分唐代為初唐、盛唐、中唐、晚唐，乃文學史家所慣用的。我想在這兒也可沿用，唯把中、晚二唐合併；因在唐代藝術上，盛唐是最有意義的一時期。以盛唐為中心，則初唐是一時期，盛唐是一時期，盛唐以後又是一時期。（按初唐適當西元 618 至 712，盛唐 713 至 765，中唐 766 至 820，晚唐 821 至 906。）

初唐的繪畫，是跟著他的「前史」，平平地發展過來的。粉飾唐代繪畫史首章的二閻，和隋代的展子虔、楊契丹可歸入同一領域內的。[39] 當時還是以人物畫為中心，不過配景上面略有進步；而山水畫還是在賓位。佛教畫仍舊趨奉外來風格，還沒有達到獨創的地步。當時最著名的畫家是：閻氏兄弟、張孝師、范長壽、何長壽、尉遲乙僧等。

閻立德（約 580-656），雍州萬年人，是風俗宮室畫家，曾作《文成公主降番圖》、《玉華宮圖》等。他的父親名毗，

38 秦祖永《桐蔭論畫》下卷《畫訣》。

39 張彥遠《歷代名畫記》卷二。

在隋代也是著名的畫家。他不專是畫家，又是器物建築的設計家。當他在武德中（620），曾奉旨造衮冕大喪等六服腰輿扇傘。貞觀初（627），督造翠微玉華宮。因此得拔遷工部尚書，封大安縣公。他的器物宮室的設計，似乎比他的繪畫更為擅長。不過也沒遺跡可資研討。他的弟弟立本（約 600-673），顯慶初──大約就是立德死的那年，代立德為工部尚書；總章元年（668）拜右相，封博陵縣公。他有治世之才，他的繪畫比他的哥哥更有名，在初唐最為傑出。武德九年（626）奉命畫《秦府十八學士》。清孫承澤記此圖說：「圖中人物如生，獨許敬宗作回首忸怩狀。蘇世長頭禿無髮，腦旁七痣如星，且肥而多髯，極為醜陋。」[40] 貞觀十七年（643），又奉命畫《凌煙閣功臣二十四人圖》。李嗣真說：「博陵、大安，難兄難弟，自江左陸、謝雲亡，北朝子華長逝，象人之妙，號為中興。」[41] 他是一個驕矜而多才的人，有一段故事說：「太宗與侍臣泛遊春苑，池中有奇鳥，隨波容與，上愛玩不已，召侍從之臣歌詠之。急召立本寫貌，閣內傳呼：『畫師閻立本！』立本時已為主爵郎中，奔走流汗，俯伏池側，手

40　孫承澤《庚子消夏記》卷八。

41　張彥遠《歷代名畫記》卷九所引。

揮丹素，目瞻坐賓，不勝愧赧。退戒其子曰：『吾少好讀書屬詞，今獨以丹青見知，躬廝役之務，辱莫大焉！爾宜深戒，勿習此藝。』」[42] 這段故事，正面是宮廷畫家的處境，反面是士大夫的驕矜；所以後年鳴高的畫家，往往遠離宮廷。他的詩，也清婉可誦，有一首〈巫山高雲〉：

> 君不見巫山高高半天起，絕壁千尋畫相似。君不見巫山磕匝翠屏開，湘江碧水繞山來。綠樹春江明月峽，紅花朝覆白雲臺。臺上朝雲無定所，此中窈窕神仙女。仙女盈盈仙骨飛，清容出沒有光輝。欲暮高唐雲雨送，今宵定入君王夢。荊王夢裡愛穠華，枕席初開紅帳遮。可憐欲曉啼猿處，說道巫山是妾家。

他最愛張僧繇的畫，大概他受張氏的影響不少。宋郭若虛記云：「唐閻立本至荊州，觀張僧繇舊跡，曰：『定虛得名耳。』明日又往，曰：『猶是近代佳手。』明日復往，曰：『名下無虛士。』坐臥觀之，留宿其下，十餘日不能去。」[43] 他的真跡傳至今日的，有《帝王圖》，人物端肅，宮女矜持，含有現實的個性描寫。還有山水畫則連環鉤斫，尚沒有後來的皴

42　張彥遠《歷代名畫記》卷九所引。

43　郭若虛《圖畫見聞志》卷五。

法。[44] 大概除了顧愷之的《女史箴圖》，他的畫是現存的作品中第二位最古的東西了。米芾說他的畫「皆著色而細，銷銀作月色布地。」[45] 這在人物上看不出來。山水畫上也許如此。

張孝師，曾為驃騎尉，善繪地獄變相，氣候幽默，而又變幻倏忽，一時激起了時人的注意。當時稱他除了謝、顧、陸、張、楊、田、董、展之外，沒有人比得上他。後來的吳道玄，也曾被他激動。范長壽曾為司徒校尉，或雲武騎尉。他是師法張僧繇的，當時說他是第二張氏。何長壽也是師法張僧繇的，和范是齊名的人。朝散大夫王玄策於貞觀十七年（643）及顯慶二年（657）兩使天竺，於安撫西陲外，探討佛跡，攜歸不少佛像圖本。《法苑珠林》載其著書有《中天竺行記》十卷，其中附《天竺國圖》三卷；又麟德間（665）百官奉敕撰《西域志》六十卷，其中圖畫四十卷，就是范長壽所摹繪的。那麼范、何的佛教畫，亦在外來風格下成就的事，亦無疑議了。

尉遲乙僧，在初唐的佛教畫上，也曾扮演一個重要的角色；而且在外來風格輸入上，他是一個至有關係的人。他是

44　《帝王圖》藏於今人梁鴻志家。（按此圖已流出域外。── 鄧注）《山水圖》藏於今人關冕鈞家。

45　米芾《畫史》。

于闐國人（按《唐朝名畫錄》說他是吐火羅國人，係誤。吐火羅係支姓，于闐為尉遲姓，其國王名尉遲勝，天寶中授毗沙府都督。見《唐書》。），他的父親尉遲跋質那也是畫家，在隋代畫史上亦有地位。他於貞觀初（627）由他的國王薦來的，做宿衛官，襲封郡公。他所作慈恩寺《塔前功德》，凹凸花面中間千手眼大悲，光澤寺七寶臺後面《降魔像》，奇特怪異，為當時所罕見的。所以當時人說他「非中華之威儀」。[46]但又稱他「畫外國及菩薩，小則用筆緊勁，如屈鐵盤絲，大則灑落有氣概。」[47]氣正跡高，可與顧、陸為友。中國人往往是「中國的」，一見「非中國的」東西，便要指為異端，或指為醜陋，但他們對於尉遲乙僧這樣地傾倒，並且把他納入顧、陸的座位上，可見他的繪畫，必是不凡的。（追記：羅振玉《高昌壁畫菁華》序中，謂尉遲畫《天王像》，藏端方家，今為美國人所得。）

初唐作者，尚有若干人，但畫跡既多不傳，而紀述又很簡短，若記帳似的多加條款，是徒然無益的，所以只好從略了。綜初唐之世，人物精到而配景亦見進步，佛畫在外來風

46　朱景玄《唐朝名畫錄》。

47　張彥遠《歷代名畫記》卷四所引。

格下刻意奔騰，這才是盛唐的「前夜」。

　　追記：日本大村西崖的《中國美術史》中有一段說：「有高昌國者，為前涼、前秦時之一郡，當隋代大業之際，其王麴嘉之孫伯雅來朝；至武德中，文泰嗣位，貞觀初亦一度入朝；其後太宗征之不至，怒而討之，身歿國亡。近年由其故地吐魯番發掘而得，其傳達德國柏林之壁畫，蓋貞觀時物也。按高昌本塞外邊陲之地，其藝術自較當時長安洛陽之名作為幼稚；然如《踏儒童菩薩之布髮定光如來》，及《信士信女之供養圖》等作，則吾人可因此而考知當時之文化風俗及其藝術之一斑云。」（陳彬和譯本六十八、六十九頁）我到柏林後，即去訪觀，則在民俗學博物館（Museum für Völkerkunde）中，拼湊圬補成若干壁；色跡漫漶，就可以辨認的來看，乃是犍陀羅風格。在中國，未見有唐以前及唐代壁畫之存留；敦煌發掘各品印本亦不在案頭，所以不能做對比之研討。他日若有所得，當另文論述。至於專研究此項壁畫的，有伐克斯俾格的《對於新疆藝術之風格批判的研究》（Wachsberger, A., Stilkritische Studien zur Kunst Chinesisch-Turkistans, 1916）及伐爾德許米德的《犍陀羅、庫車、土魯番》（Waldschmidt, E., Gandhara, Kutscha, Turfan, 1925）二

第二篇　《唐宋繪畫史》

書，為饒有興味的敘述。

1930 年夏追記

第三章　盛唐之歷史的意義及作家

　　蘇東坡曾指出，盛唐在藝術上是一個空前的時代。他說：「智者創物，能者述焉，非一人而能也。君子之於學，百工之於技，自三代歷漢、唐而備矣。故詩至於杜子美，文至於韓退之，書至於顏魯公，畫至於吳道子；而古今之變，天下之能事畢矣。」[48]是的，我們翻開歷史來一看，凡詩歌、音樂、繪畫，在這時期確有並行的發展。這時期繪畫之盛，張彥遠也早已說過，所謂「聖唐至今二百三十年奇，藝者駢羅，耳目相接；開元天寶，其人最多」[49]，但繪畫史上的盛唐，它的意義，不僅僅在於「隆盛」，是在於有劃時期的風格轉換。

　　所謂風格轉換，第一是佛教畫漸脫去外來影響之支配而自成中國風格；第二是山水畫一變其附屬的作用而取得了獨立的地位。這二者在盛唐繪畫史上可以大書特書的。

　　佛教畫自後漢輸入，經魏晉南北朝而迄於初唐，其作品

[48]　《東坡題跋·跋吳道子畫》。

[49]　張彥遠《歷代名畫記》卷一。

大抵被一種外來風格所支配。此種外來風格，究係何狀，甚
難斷言。因為遺跡無存，無法予吾人以作實際的研索。據紀
錄推測，有從西域傳來，有直接從印度傳來。北齊曹仲達，
隋、唐尉遲父子，皆是從西域來的畫家，在畫史上都占有
重要地位，這是從西域傳來的一證。隋迦佛陀和曇摩掘，都
是從印度來的，以繪畫著聞；唐初王玄策由中印度取歸圖
本，這是從印度直接傳來的一證。但無論傳自西域，傳自印
度；要之都根源於印度。印度的佛教藝術有二系，其一起於
印度西北部的所謂大夏國，是被有希臘羅馬影響之犍陀羅
（Gandhara）風格；他一起於中印度摩揭陀國，是純粹印度的
毱多（Gupta）風格。高昌壁畫，已如上記。近年由新疆和闐
所發見的壁畫，有一幀成於八世紀末葉時的，其中繪一印度
舞女，直如希臘愛神。[50]則知西域佛畫，犍陀羅風格居多。
王玄策曾到中印度的摩揭陀國，其攜歸的圖本，或許是毱多
風格的東西。照此看來，支配中國佛畫的，也不外此二種風
格。自後漢明帝至盛唐凡六百五十餘年間，佛教畫無日不在
外來風格下流轉，好容易到了盛唐，摒除了外來的拘束，而

[50] Stein, M. A. Ancient Khotan. Vol. I, p. 253, vol. II, Photo. 2, Oxford, 1907. 按
關於中亞細亞發掘品之研究，Stein 之外，法人 Pelliat、德人 Le Coq 等
都有著述，對於此問題有興味者可參看。

自成格式。

　　山水畫在晉代已見端倪，顧愷之曾作〈畫雲臺山記〉[51]，但他所作的山水，尚未成格局，已見「前史」所述。宋宗炳曾作〈畫山水序〉，同時王微也曾作過一篇〈敘畫〉[52]，皆以深玄奧冥之理，論述山水。彼二人且被後人列入文人畫的祖師之中[53]，但在當時並不有重大影響。謝赫品第畫家的時候，把宗炳列入第六品，把王微列入第四品，[54]可知宗、王雖竭力提倡山水畫，而當時未嘗見重於世人。張彥遠說：「魏、晉以降，名跡在人間者皆見之矣。其畫山水，則群峰之勢，若鈿飾犀櫛；或水不容泛，或人大於山，率皆附以樹石，映帶其地，列植之狀，則若伸臂布指。詳古人之意，專在顯其所長，而不守於俗變也。國初二閻，擅美匠學；楊、展精意宮觀，漸變所附，尚猶狀石則務於雕透，如冰澌斧刃；繪樹則刷脈鏤葉，多棲梧菀柳，功倍愈拙，不勝其色。」[55]以這幾句話來和前述顧愷之、閻立本的山水畫做一對照，理解更

[51]　張彥遠《歷代名畫記》卷三。（按在卷五。——鄧注）

[52]　張彥遠《歷代名畫記》卷三。（按在卷六。——鄧注）

[53]　例如陳衡恪《中國文人畫之研究》5頁。

[54]　謝赫《古畫品錄》。

[55]　張彥遠《歷代名畫記》卷一。

易。唐以前的山水畫，連人和山的比例都顛倒，其幼稚可想而知。隋代、初唐之際，為人物畫附屬品的山水，雖刻意更新，不幸功愈倍而愈拙。自魏、晉至盛唐幾乎五百年間，素為附屬品的山水畫，停頓於稚拙的狀態；好容易到了盛唐，才始取得獨立地位而自律地發展。

佛教畫轉換到中國風格是一事，山水畫取得獨立地位而自律的發展是一事；然在這兩個機會之下，吳道玄卻於雙方扮演了主要的角色。米芾說：「今人得佛，則命為吳，未見真者。唐人以吳集大成而為格式，故多似。」[56] 這是對於佛教畫上，他所扮演「集大成而為格式」的角色。張彥遠說：「吳道玄者，天付勁豪，幼抱神奧，往往於佛寺畫壁，縱以怪石崩灘，若可捫酌。又於蜀道貌寫山水。由是山水之變始於吳，成於二李。」[57] 這是對於山水畫上。他所扮演變革創始的角色。所以吳道玄成了和「盛唐」不能分離的畫家了。

吳道玄（約 700-760）東京翟陽人，二十歲以前，就以畫著名。浪跡東洛時，明皇召為內教博士，有非有詔不得畫的傳聞。為人好酒使氣，每次作畫之前，必須酣飲以助神氣。

[56] 米芾《畫史》。

[57] 張彥遠《歷代名畫記》卷一。

少年時代，當明皇未召之前，在逍遙公韋嗣立那兒做一個小吏，從張旭、賀知章學書；學書不成，改而從事繪畫。當時行筆還纖細，及至中年，行筆磊落，揮霍如神。[58]他的作品很多，在佛道畫方面，段成式說：「常樂坊趙景公寺南中三門里東壁上，吳道玄白畫地獄變。門南吳生畫龍及刷天王鬢。平康坊菩薩寺食堂前東壁上，吳道玄畫智度論色變偈變。次堵畫禮骨仙人。佛殿內後壁，吳道玄畫消災經事。佛殿內槽壁，畫維摩變，舍利佛，角而轉膝。」[59]朱景玄說：「又按《兩京者舊傳》云：『寺觀之中，圖畫牆壁，凡三百餘間，變相人物，奇蹤異狀，無有同者。』上都唐興寺，御注金剛經院，妙跡為多，兼自題經文。慈恩寺塔前文殊、普賢，西面廡下降魔、盤龍等壁，及景公寺地獄壁、帝釋、梵王、龍神，永壽寺中三門兩神，及諸道觀、寺院，不可勝紀，皆妙絕一時。」[60]葛立方說：「汝州龍興寺，吳道子畫二壁。一壁作維摩示疾，文殊來問，天女散花。一壁作太子遊四門，釋制降魔，筆法奇特。」[61]米芾《畫史》和《宣和畫譜》所記吳道玄

[58]　湯垕《畫鑒》。

[59]　段成式《京洛寺塔記》。

[60]　朱景玄《唐朝名畫錄》。

[61]　葛立方《韻語陽秋》。

畫跡，不下四十件，皆是佛教畫，僅少數是關於道教的。山水畫方面，張彥遠屢次點明他貌寫蜀道山水，大約就是大同殿畫壁的一事。朱景玄說：「明皇天寶中，忽思蜀道嘉陵江水，遂假吳生驛駟，令往貌寫。及回日，帝問其狀，奏曰：『臣無粉本，並記在心。』」後宣令於大同殿圖之。嘉陵江三百餘里山水，一日而畢。時有李思訓將軍，山水擅名，帝亦宣於大同殿圖，累月方畢，明皇云：『李思訓數月之功，吳道子一日之跡，皆極其妙也。』」[62] 吳道玄的作品雖然這麼多，但一點兒沒有流傳。他在歷史上的地位之重要，已如上述，我們論述之時，憑空推斷，不勝遺憾。關於佛教畫方面，但說「奇縱異狀無有同者」，或「妙絕一時」，或「筆法奇特」等的形容語詞，不足以證明他的所謂「集大成而為格式」。不得已，我們再引宋黃伯思的話來申說吧。「吳道玄之『地獄變相圖』，與見於現今之寺院者，大異其旨趣。蓋圖中無一所謂劍林、獄府、牛頭、馬面、青鬼、赤鬼者，尚有一種陰氣襲人而來，觀者不寒而慄，足以捨惡而就善道。誰謂繪畫為小技哉？」[63] 從這裡我們推想到吳道玄的佛畫，和其以前的佛

62　朱景玄《唐朝名畫錄》。

63　黃伯思《東觀餘論》。

畫，已換了一個面目了。凡以前的形式、結構、體制等等，他都摒而不用。他自出機杼，從最能激動人心的一點上顯現他的藝術力量。因而集大成，成格式了。關於他的山水畫，從來很少論及。前述張彥遠曾說他在佛寺畫壁上，有時也作山水畫的；但是最要關鍵，則係貌寫蜀道山水。山水畫上的創始變革，成於此舉。張氏在別一處所說：「（吳道玄）因寫蜀道山水，始創山水之體，自為一家。」[64] 在吳道玄以前，山水只是人物宮觀的背景，是站在附庸地位的；到了吳道玄，創成獨立的風格，而導致後來的發展。這一點，我們也只有靠張彥遠的話來做佐證。

　　吳道玄是一個「力」的畫家，這一點我們還得說一說。當時有一段故事說：「吳生與裴旻將軍、張旭長史相遇，各陳其能。時將軍裴旻，厚以金帛，召致道子於東都天宮寺，為其所親，將施繪事。道子封還金帛，一無所受，謂旻曰：『聞裴將軍舊矣，為舞劍一曲，足以當惠；觀其壯氣，可助揮毫。』旻因墨縗，為道子舞劍。舞畢，奮筆俄頃而成，若有神助，尤為冠絕。道子亦親為設色，其畫在寺之西廡。」還有一段故事說：「吳生畫興善寺中門內圓光時，長安市肆老幼

士庶競至，觀者如堵。其圓光立筆揮掃，勢若風旋，人皆謂之神助。」[65] 以酒助興，觀舞劍以壯其氣，這都是吳道玄揀中興致旺盛、力量充實時作畫的一證。因此他的筆法，一變顧愷之的鐵線描而為「蘭葉描」[66]，或稱「蓴菜條」[67]，無非說他的筆法挺秀卓拔而滿含力的要素。關於這一點，後世所流傳的曲阜石刻孔子像、河南石刻觀音像，皆可以意彷彿。日本京都某寺院中所藏佛像四幅，及大德寺中所藏山水二幀，皆係絹本，筆墨挺硬而轉環圓潤，《東洋美術大觀》印本注為傳吳道子作，不足為憑，至少是宋末或元人之作。惟日本寺院藏有唐畫，乃一事實。[68]

吳氏有名的門徒，有翟琰、張藏、李生、盧楞伽等人。吳氏作壁畫，每落筆起稿，而後命翟琰、張藏足成，布色濃淡，皆能善體師意。李生畫地獄和佛像，也一秉道玄的成法。盧楞伽在其門徒中最特殊的一人，佛畫山水，皆所擅長。宋趙希鵠說：「唐盧楞伽筆，最為世人所罕見。余於道

65　朱景玄《唐朝名畫錄》。

66　何良俊《書畫銘心錄》。

67　米芾《畫史》。

68　日本寺院中所存壁畫及卷軸出自中國人手的甚多，可參看《大日本帝國美術略史》。

州，見所畫十六羅漢，衣紋真如鐵線。」[69]黃休復說他乾元初所作蜀中聖慈寺大殿東西廊下行道高僧數堵，顏真卿題，時稱二絕。[70]可惜這些人的畫，也未聞有遺留呢！其他效法吳氏作品的人尚多，從略。

　　山水畫在取得獨立地位的當初，即向多方面展拓，勢之所趨，成了中國繪畫的本流。上述吳道玄在佛教畫上集大成而為格式，當係事實。但他的山水畫，除了佛寺畫壁的怪石崩灘和大同殿的蜀道山水之外，餘無所聞。恐怕他對於山水畫，只是「但開風氣」而已。至於踵為師匠匯作繪畫本流，則賴有同時代李思訓父子、盧鴻、鄭虔、王維輩的紛起。

　　李思訓（651-716）是唐的宗室，開元中官至左武衛大將軍，所以人稱他大李將軍。天寶中和吳道玄一同繪蜀道嘉陵江山水於大同殿的事，上面已說過。他的畫壁，深得明皇的贊許，有一天明皇對他說：「卿所畫掩障，夜聞水聲，通神之佳手也。」[71]湯垕說：「李思訓畫著色山水，用金碧輝映，為

69　趙希鵠《洞天清祿》。

70　黃休復《益州名畫錄》卷上。

71　朱景玄《唐朝名畫錄》。

一家之法。」[72] 前引米芾謂閻立本的畫，皆著色而細，銷銀作月色布地。而米芾又說，當時人收得此種畫品，往往誤為李思訓的東西。在這裡我們可以推測到「逼真」、「工細」、「裝飾味」，是李思訓作品的特質。此點和吳道子就不很相同了。他們倆一同畫蜀道山水於大同殿壁時，吳氏花了一天工夫，李氏花了月餘的工夫；這顯然是神速與謹細的對照。因為神速，所得結果是概括的印象；因為謹細，所得結果是真實的物件。吳氏作畫「但施筆絕蹤，皆磊落有逸勢；又數處圖壁，只以墨蹤為之，近代莫能加其彩繪。」[73] 若和李氏的金碧著色來做一比較，則又是「豪爽味」與「裝飾味」之判別了。因此在這裡我們得到一概念，顧愷之的山水和吳道玄的山水比起來，已由概念的一進而為現實的（指結構布局而言）階段了。吳道玄的山水和李思訓的山水比起來，同樣為現實的，拓展成豪爽的和裝飾的兩個方面了。因領域的展拓，李思訓便占了唐代山水作家的首位，朱景玄說他「國朝山水第一」，《宣和畫譜》論敘山水，亦起自李氏。李氏作品，也少流傳，《宣和畫譜》所記，除一幀無量壽佛外，其餘十數幀皆山水、

[72] 湯垕《畫鑒》。

[73] 朱景玄《唐朝名畫錄》。

宴遊、仕女等圖。他的山水，大約都是理想的或含有道家想
像的。張彥遠說他「山水樹石，筆格遒勁，湍懶潺湲，雲霞
縹緲，時睹神仙之事，窅然岩嶺之幽」。[74] 董其昌也說他寫的
是「海外山」。[75] 他的筆法是鉤斫法，沈顥說他「風骨奇峭，
揮掃躁硬」。當和後代的渲淡法大異其趣。他的兒子昭道，
官至太子中舍，但人往往渾稱為「小李將軍」。或謂筆力不
如其父[76]，或謂變父之勢，妙又過之。[77] 但遺跡無存，無從判
斷。前引張彥遠以為山水之變，起於吳，成於二李。明王世
貞也說：「山水大小李一變也。」[78] 則李氏父子在唐代山水畫
上的地位，自有不能動搖者在！

　　盧鴻，范陽人，是當時的高士。開元初征為諫議大夫，
固辭不受，隱於嵩山。他也是一個山水畫家，《宣和畫譜》卷
十論他說：「山水平遠之趣，非泉石膏肓，煙霞痼疾，得之
心，應之手，未足以造此。」他的名作《草堂圖》和王維的
《輞川圖》，並有聲於時。夏文彥說他的作品「筆意位置，清

74　張彥遠《歷代名畫記》卷九。

75　董其昌《畫禪室隨筆》卷二。

76　朱景玄《唐朝名畫錄》及《宣和畫譜》都是這樣說。

77　張彥遠和湯垕都是這樣說。

78　王世貞《藝苑巵言》。

氣襲人」。[79]

　　鄭虔，鄭州滎陽人，初官著作郎，開元二十五年（737）
為廣文院學士。人物山水，均所擅長，尤其他的山水畫最著
名。夏文彥說他「山饒墨韻，樹枝老硬」。[80] 他也是一個詩
人，景慕陶淵明，曾作陶潛像，和李白、杜甫都是至交。當
初明皇很愛他的才，曾在其所獻詩畫稿尾書曰：「鄭虔三絕」。
安祿山稱兵時，授為水部員外郎；及事平，被貶為台州司戶。
他又是酷嗜音樂的人，被後人傳誦的他的〈閨情〉一首，即
可看出：

　　銀鑰開香閣，金臺照夜燈；長征君自慣，獨臥妾何曾。

　　他和王維同是詩人而兼畫家，《宣和畫譜》卷五評他的陶
潛像說：「風氣高逸，前所未見。非醉臥北窗下，自謂羲皇上
人，同有是況者，何足知若人哉？」為盛唐山水畫的特色之
一的，是詩和畫的聯結。在這個局面中，鄭虔和王維都曾扮
演了重要的角色。

　　王維（699-759）太原人，年十九（717）進士擢第，官至

[79]　夏文彥《圖繪寶鑒》卷二。

[80]　夏文彥《圖繪寶鑒》卷二。

尚書右丞，所以人稱他王右丞。書、詩、畫、音樂，皆所擅長；尤其詩和畫，是和他的生涯所不能分離的。安祿山稱兵（755），他被祿山所獲，迎至洛陽，拘於普施寺，授以給事中。有一天祿山大會凝碧池，召梨園子弟合樂。樂工雷海青擲樂器，西向大慟，被殺於試馬殿。他痛悼國破人亡，有一首詩道[81]：

> 萬戶傷心生野煙，百官何日再朝天？秋槐葉落空宮裡，凝碧池頭奏管弦。

事平下獄，因有此詩及其弟縉的除官援救，乃得釋出，復官右丞。但他辭了官而歸至輞川（今陝西藍田西南）別業，就在峰巒林壑間送別了他的生涯。他的山水畫影響於後代，比盛唐任何人都厲害。張彥遠所看見的作品，是破墨山水，筆跡勁爽。[82]朱景玄說他的作品「蹤似吳生，而風致標格特出」。[83]則他的山水畫，好用水墨，雖近吳道玄而實超過之。他的詩是音樂，李龜年曾把他這兩首詩：「紅豆生南國，春來發幾枝；願君多採擷，此物最相思。」「清風明月苦相思，

[81]　《唐詩紀事》卷十六及辛文房《唐才子傳》皆有大同小異之紀述。

[82]　張彥遠《歷代名畫記》卷四。（按在卷十。── 鄧注）

[83]　朱景玄《唐朝名畫錄》。

蕩子從戎十載餘。征人去日殷勤囑，歸雁來時數附書。」在
筵席上唱過的。[84] 他的詩又是畫，《宣和畫譜》摘出的幾行：
「落花寂寂啼山鳥，楊柳青青渡水人。」「行到水窮處，坐看
雲起時。」「白雲回望合，青靄入看無。」全是繪畫。他的畫
亦是詩，蘇東坡說：「味摩詰之詩，詩中有畫；觀摩詰之畫，
畫中有詩。」而他的題材，「喜作雪景、劍閣、棧道、縲網、
曉行、捕魚、雪渡、村墟等」[85]，這都是當時詩人所歌詠不
休的對象。因此人們論他的畫，也必涉及他的詩。他的著名
作品《輞川圖》，朱景玄說：「山谷鬱鬱盤盤，雲水飛動，意
出塵外，怪生筆端。」[86] 晁無咎跋宋人臨他的《捕魚圖》說：
「右丞妙於詩，故畫意有餘，世人欲以言語粉墨追之，不似
也。」[87] 他又善繪人物，他的《伏生授經圖》，孫承澤看見了
驚異地說：「人物之妙，有非唐人所能及者。」[88] 然而他的畫
跡，甚少流傳；《江山雪霽圖》（或稱摹本），恐怕是現存中

84　《唐詩紀事》卷十六。

85　湯垕《畫鑒》。

86　朱景玄《唐朝名畫錄》。

87　孫承澤《庚子消夏記》卷八所引。

88　孫承澤前引書卷一。

的唯一的東西了。[89]這幅畫，曾給予明末清初的所謂文人畫運
動者以重大的刺激。董其昌說：「今年秋，聞王維有《江山雪
霽圖》一卷，為馮宮庶所收。亟令友人走武林索觀。宮庶珍
之，自謂頭目腦髓；以余有右丞癖，免應余請，清齋三日，
展閱一過，宛然吳興小幅也。余用是自喜！且右丞自云：『宿
世謬詞客，前身應畫師。』余未嘗得睹其跡，但以心取之，
果得與真肖合；豈前身曾入右丞之室而觀覽其盤礴之致，結
習不忘乃爾耶？」又一段說：「余在長安，聞馮開之大司成得
右丞《江山雪霽圖》，走使金陵借觀，馮公自謂寶此如頭目腦
髓，不遂余想（此句疑誤）。函至邸舍，發而橫陳几上，齋
戒以觀，得未曾有。可應馮公之教，作題辭數百言。大都謂
右丞以前作者，無所不工；獨山水神情，傳寫猶隔一塵。自
右丞始用皴法，用渲染法；若王右軍一變鍾體，鳳翥鸞翔，
似奇反正。右丞以後，作者各出意造，如王洽、李思訓（李
氏係王維的前輩，此係一誤）輩，或潑墨翻瀾，或設色娟
麗，顧蹊徑已具，模擬不難，此於書家歐、虞、褚、薛，各
得右軍之一體耳。此雪霽圖已為馮長公遊黃山時所廢，余往

89　今藏日本大阪小川為次郎家。

來於懷，自以此生莫由再睹。」[90] 王時敏說：「右丞《江山雪霽圖》為馮大司成舊藏者，後歸新安程季白。余昔年京邸，與程連牆，朝夕過從，時得展玩。迄今十餘年，不知此圖屬誰氏？自分此生已不夏再睹矣。」[91] 我們很不幸，王維以前的山水畫，除顧愷之的《女史箴圖》附景、閻立本的《秋林歸雲圖》外，絕少聞有遺存，沒有予我們以比較研究的方便。拿《江山雪霽圖》和《女史箴圖》上的山水來比較，當然存有絕大的鴻溝。前者位置自然，林木丘壑，遠山近景，各予以適如其分的生命；後者山形顛頂，禽鳥、人物不相連續，前景不顯，後景無存，位置配合，至形幼稚。所以王原祁說：「畫中雪景，唐以前但取形似而已。氣韻生動自摩詰開之。」[92] 要是唐以前的山水盡是和顧愷之相近的東西，我想這話不是過甚之詞罷！唐初如閻立本的東西，仍不免是「前史」的，和王維也隔了一層。王維在山水畫上劃時期的意義，正是盛唐時代予山水畫獨立而發展的意義。不過我們不要相信董其昌們感情的讚揚，他以為王維一變鉤斫法而為渲淡法，哪有這回事？他的畫富有詩意，我們並不否認。而有所謂後代那樣

90　董其昌〈畫眼〉（輯在秦祖永《畫學心印》中）。

91　王時敏《西廬畫跋》。

92　王原祁《雨窗漫筆》。

的皴法和渲淡法，實在找不出來。他的作品，還是停滯於鉤斫法的階段裡。他不是一個十全十美的畫家，董逌說他「創意經圖，即有所缺；如山水平遠，雲峰石色迴出天機」。[93] 王世貞說：「右丞始能發景外之趣，而猶未盡。」[94]「缺」和「未盡」，就是指出他的作品，不像後代山水畫那樣圓滿。詩情禪味滿充在他的胸中，他偃息於自然，低首於運命；他的為人，沒有吳道玄的熱狂，沒有李思訓的謹嚴，而自有他自己的蘊藉瀟灑的特質。當山水畫成立之初，突破成法，容易做自己的開發。王維在這個時候，開展了「抒情的」一面，和吳氏之「豪爽的」、李氏之「裝飾的」那類特質相並行，即所謂盛唐山水畫之多方面的展開。此三人間設有上下層或階段轉換的意義存其間，我們但須撇開模糊的捧場，而認清他們的歷史地位。

追記：王維有〈山水訣〉一文，係後人偽託，《四庫總目提要》中已辨明的了。

同時代善作山水的尚有鄭逾善、張輩；善作人物仕女的尚有梁令瓚、楊寧、楊昇、張萱、李果奴輩；善作畜獸的尚

93　董逌《廣川畫跋》卷四。

94　王世貞《藝苑巵言》。

有曹霸、韓幹輩。現在我想把曹、韓二人提出來說一說，以見盛唐繪畫上各部門之並行的發展。（追記：張萱好作婦女嬰兒，其《唐後行從圖》，聞今藏諸暨蔣孟蘋家。梁令瓚的《二十八宿真形圖》，前半藏北方完顏樸孫家，日本藏有全卷。《圖繪寶鑒》謂此作甚似吳生，大村西崖謂未受吳生陶染之佳構，待證。）

曹霸在開元中已得畫馬的盛名，官至左武衛大將軍。天寶末詔畫御馬及功臣像，夏文彥稱他「筆墨沉著，神采生動」。[95] 杜甫的〈丹青引〉，就是為他而作的，其中有幾行說：

> 丹青不知老將至，富貴於我如浮雲。開元之中嘗引見，
> 承恩數上南薰殿；凌煙功臣少顏色，將軍下筆開生面；
> 良相頭上進賢冠，猛將腰間大羽箭，褒公鄂公毛髮動，
> 英姿颯爽來酣戰。先帝御馬玉花驄，畫工如山貌不同。
> 是日牽來亦墀下，迴立閶闔生長風。詔謂將軍拂絹素，
> 意匠慘澹經營中；須臾九重真龍出，一洗萬古凡馬空。

值得杜氏如此地稱揚，他的藝術在那時當然是有特出的地方。董逌說：「曹霸畫馬，與當時人絕跡，其經度似不可得

而尋也。若其以形似求者，亦馬也，不過類真馬耳。」[96] 從這句話裡可以推知他畫馬比時流進步，而富有寫實的成分。

　　韓幹，長安人，官至太府侍丞。人物畜獸，皆負盛譽。王維看見了他的作品，也十分推獎。他是曹霸的門人，杜甫〈丹青引〉所謂「弟子韓幹早入室」。天寶中召入供奉，令幹師法陳閎的畫馬，他奏說：「臣自有師，今陛下內廄之馬，皆臣之師也。」[97] 杜甫〈丹青引〉中說：「幹惟畫肉不畫骨」，此點張彥遠認為批評不當。[98] 夏文彥也說他「得骨肉停勻法。」[99] 可見他是不專畫肉的。他和其師一樣富有寫實的成分，董逌說：「世傳韓幹凡作馬，必考時、日、面、方位，然後定形、骨、毛、色。」[100] 他由馬廄中視察了馬的性狀行動，然後發露於畫面的，所以他的作品，比曹霸更有名，獲得更高的地位。畫馬是唐武功及於西北的一個反映，閻立本模寫的《穆王八駿圖》，其底本怕也是廄中之物。玄宗好大馬，御廄蓄至

96　董逌《廣川畫跋》卷四。

97　朱景玄《唐朝名畫錄》。

98　張彥遠《歷代名畫記》卷九。

99　夏文彥《圖繪寶鑒》卷二。

100　董逌《廣川畫跋》卷四。

四十萬匹[101]，同時擇西域大宛等地獻來的良馬與中國駿馬，頒令畫師，盡數摹寫。[102]米芾《畫史》謂「韓幹圖于闐所進黃馬一軸，馬翹舉雄傑，今無此馬。」盛唐時期，畫馬特別提高，乃有它的來歷的。

[101] 張彥遠《歷代名畫記》卷九。

[102] 朱景玄《唐朝名畫錄》。

第四章　盛唐以後

　　凡一種風格，獲得了不拔之基以後，此風格本身存有薄弱、缺陷、未盡的各個細部，統由後繼者在較長時期中為之增益、彌補、充實，使這風格逐漸走向圓滿的境域。盛唐以後的繪畫，最顯著地呈現到我們的眼前的，就是山水畫上技巧的進步。畢宏的縱奇險怪，張璪的禿筆和以手摹絹，王洽的潑墨，荊浩的筆墨兼顧，這都是予盛唐時代成立之山水畫以增益、彌補、充實的實例。山水畫上如此，其他部門如佛畫、人物、畜獸、花鳥等上面，亦逃不了這個例子。

　　以前繪畫史的作者中，沒一人肯說，唐代後期的繪畫較勝於前期的事。這是源於過於崇拜創造者，而忽略了「風格發展」。雖然這也不能責怪。從藝術作家本位的歷史（Kunstlergeschichte）演變而為藝術作品本位的歷史（Kunstgeschichte），在歐洲亦經過些時期的，而況我們所有的種種條件，直至今日還不許我們成就藝術作品本位的歷史呢！所以我口裡說著「風格發展」，而腳踵卻仍在舊圈子裡兜繞。但願暗中摸索，得有證實的一天。這裡我雖不明言盛唐以後的

繪畫較勝於盛唐，而它把盛唐已成的風格之各部分增益、彌補、充實，我是固執住的。現在仍回到舊圈子中抬出些作家來說。我想以山水樹石畫開頭，因為它已成了繪畫的本流之故。

畢宏，大曆二年（767）為給事中，後改京兆少尹為左庶子。善畫松石，當時的文士，競作詩歌以稱揚。他的畫落筆縱橫而有奇氣。米芾曾見他的一幅山水，說他「筆勢凶險」。[103]《宣和畫譜》引當時的諺語而說明他的作品說：「畫松當如夜叉臂，鸛鵲啄；而深坳淺凸，又所以為石也。」古來都當他富有創造性的人。張彥遠說他「樹木改步變古，自宏始也」。[104]《宣和畫譜》說他「變易前法」。他變到什麼地步，當然在現在的我們不能憑空推斷。但從以「夜叉臂」「鸛鵲啄」為松，「深坳淺凸」為石的一點上觀察，顯然他在畫面上現出了含有立體意義的伸縮和透空。這伸縮和透空，或許一變以前的平板而予當時以巨大的刺激。

張璪，吳郡人，官至檢校祠部員外郎鹽鐵判官，後貶衡州司馬、忠州司馬。當時稱他衣冠文學為一時的名流。他也

103　米芾《畫史》。

104　張彥遠《歷代名畫記》卷四。（按在卷十。——鄧注）

是以松石著名的，畢宏比他有名，但看見了他的畫，十分驚異。畢宏問他師從哪一位，他說：「外師造化，中得心源。」[105]相傳畢氏聽得之後自己立即擱筆。他作畫，或用禿筆，或以手摸絹素，或手握雙管一時齊下。由這種情形，可知他也要掙扎出一條新路來。朱景玄說：「手握雙管，一時齊下，一為生枝，一為枯枝。氣傲煙霞，勢凌風雨。槎枒之形，鱗皴之狀，隨意縱橫，應手間出。生枝則潤含春澤；枯枝則慘同秋色。其山水之狀，則高低秀麗，咫尺重深，石尖欲落，泉噴如吼。其近也，若逼人而寒；其遠也，若極天之盡。」[106]山水畫一步一步地往適合文人脾胃的方向走去了；朱景玄如此稱揚張璪，也因他特別適合文人脾胃的緣故。依朱氏的話，他的畫滿是生氣，滿是詩意；不但和畢氏之作同具一種動人的潑辣性，且詩的蘊蓄較畢氏更為豐富。這個效果，多少由他獨特的手法與技巧而獲得。

　　王宰，蜀人，貞元（785-805）中，為韋令公的上客。他也是一位特別擅長畫松石的作家，杜甫頌他的詩中有幾句說：「十日畫一松，五日畫一石；能事不受相促迫，王宰始

[105] 朱景玄《唐朝名畫錄》。

[106] 朱景玄《唐朝名畫錄》。

肯留真跡。」朱景玄曾見他的作品，評道：「臨江雙樹，一松一柏，古藤縈繞，上盤於空，下著於水。千枝萬葉，交植曲屈，分布不雜。或枯或榮，或蔓或亞，或直或倚。葉疊千重，枝分四面。達士所珍，凡目難辨。又於興善寺見畫四時屏風，若移造化，風候雲物，八節四時，於一座之內，妙之至極也。」[107]在當時繪畫松石，幾乎成了風氣。可作在山水畫的部分上刻意加工的一證。

　　顧況，吳興人，初為韓滉節度使江南判官，後遷著作郎，貞元五年（789）貶饒州司戶，後隱於茅山而終。他是山水畫家，又是詩人。他的那首叫作〈江上故居〉的詩：「家住雙峰蘭若邊，一聲孤磬落秋煙。山連極浦鳥飛盡，月上青林人未眠。」也是饒有畫意的。他和鄭虔同樣，慕陶淵明之為人。他的〈閒居自述〉一首中，吐露最顯，末行說：「一樽朝暮醉，陶令果何人！」他的畫跡無存，從他的詩看來，他的畫也是屬於王維、鄭虔的圈圍裡的東西。

　　張志和，會稽人，曾在洞庭湖邊，度其漁釣的生涯。人稱他高士，他也自稱煙波釣徒。他曾在肅宗（756-762）朝，做過左金吾衛錄事參軍；或稱舉明經而不仕，顏魯公很器重

[107] 朱景玄《唐朝名畫錄》。

他。張彥遠稱他「自為漁歌，便畫之，甚有逸思」。[108] 他的最著名的一首漁歌是：「西塞山前白鷺飛，桃花流水鱖魚肥。青箬笠，綠蓑衣，斜風細雨不須歸。」古來都稱他的畫是「逸品」，董其昌說：「昔人以逸品置神品之上，歷代惟張志和、盧鴻可無愧色。」[109] 在富有詩意的一點上，他也做了後代文人畫家所仰慕的一人了。

項容，天臺人，當時稱他處士。他的山水畫，筆法枯梗，人們以「頑澀」二字評他。但據後年的荊浩評他「有墨無筆」，及以潑墨著名的王洽師事他，[110] 則他的畫，於用墨方面亦曾予人以刺激的。《宣和畫譜》據宣和內府所藏的《松峰圖》及《寒松漱石圖》而評他說：「挺特巉絕，亦自是一家。」他的畫有獨特處，自無疑議。

王洽，曾從項容和貶台州時的鄭虔學過繪畫的。他是一個流浪縱酒的人，每欲作畫，必待酒酣興到而下手。他先潑墨於圖幛之上，然後因其形象為山為石為林為泉，所以人們

[108] 張彥遠《歷代名畫記》卷四。（按在卷十。 —— 鄧注）

[109] 董其昌《畫禪室隨筆》卷二《畫源》項下。

[110] 張彥遠謂王默師項容，朱景玄所記則為王墨，夏文彥《圖繪寶鑒》注腳，王默和王墨恐即王洽，然《宣和畫譜》與《圖繪寶鑒》又稱項容師事王默，則又顛倒了。今從張氏及夏氏注腳，而定為王洽師事項容。

稱他「王潑墨」。貞元末（805）死於潤州。朱景玄評他說：「隨其形狀，為山為石，為雲為水。應手隨意，倏若造化。圖出雲霞，染成風雨，宛若神巧。俯觀不見其墨汙之跡。」[111] 王洽潑墨，於山水畫發展上似乎存有一意義的。說他以頭髻取墨而染於絹，或隨便倒墨汁於絹上，這都是傳說化了，不足憑信。他的潑墨，是暗示水墨渲淡的一種方法。董其昌說：「雲山不始於米元章，蓋自唐時王洽潑墨，便已有其意。」[112] 山水畫由鉤斫法至渲淡法，王洽做了一過渡者，這就是他的歷史地位。

　　張詢，南海人，因不第，流寓長安，從事繪畫。後到蜀中，住在昭覺寺中，替僧夢休，作《早》、《午》、《晚》三圖於壁間，都是吳中的山水氣象。僖宗往蜀，深加賞歎。尤以《午》景為當時罕見之作。《宣和畫譜》說：「蓋早晚之景，今昔人皆能為之，而午景為難狀也。譬如詩人吟詠，春與秋、冬，則著述為多，而夏則全少耳。」張氏所長，亦是補足從前的缺憾，自甚明白。

　　孫位，越東人，僖宗往蜀時隨到蜀中。和禪僧道士相往

[111] 朱景玄《唐朝名畫錄》。

[112] 董其昌《畫禪室隨筆》卷二《題自畫》項下。

還，寺觀中他所作的畫壁甚多。他擅長山水、松石、墨竹以及雜畫。黃休復說他「鷹犬之類，皆三五筆而成，弓弦斧柄之屬，並掇筆而描，如從繩而正矣」。[113] 黃休復評畫，把「逸格」放在「神格」之上，而逸格中亦惟孫位一人，可見他對於孫位的推仰之殷了。孫位之特長，也在技巧手法的圓熟，這和上述諸人是同一意義。

　　荊浩，河南沁水人，通經史，善屬文，隱於太行山的洪谷，和僧侶野老往還。他是唐末最有名的一位山水畫家；嘗語人曰：「吳道玄畫山水有筆而無墨，項容有墨而無筆，我當采二子之所長，成一家之體。」[114] 鄴都青蓮寺僧大愚，以詩乞畫，其詩云：「六幅故牢建，知君筆意蹤；不求千澗水，止要兩株松。樹下留磐石，天邊縱遠峰。近岩幽溼處，惟借墨煙濃。」荊浩替他畫了一幅，並答以詩云：「恣意縱橫掃，峰巒次第成；筆尖寒樹瘦，墨淡野煙輕。崖石噴泉窄，山根到水平；禪房時一展，兼稱可空情。」這首詩如其是他作畫的自白，那麼我們可以說，他作畫先恣意揮掃，而後一一點成峰巒。有用尖筆寫成瘦樹，有用淡墨染成輕煙。梅聖俞十分

[113] 黃休復《益州名畫錄》卷上。

[114] 郭若虛《圖畫見聞志》卷二。

愛他的畫，其詩有云：「范寬到老學未足，李成但得平遠工。」就是指范、李學他而不能超過他的意思。孫承澤記他的《廬山圖》說：「中挺一峰，秀拔欲動；而高峰之右，群峰巑岏，如芙蓉初綻；飛瀑一線，扶搖而落。亭屋橋樑林木，曲曲掩映，方悟華原、營邱、河陽諸家，無一不脫胎於此者。」他評他另一山水畫說：「其山與樹，皆以禿筆細寫，形如古篆隸，蒼古之甚，非關、范所能及也。」[115] 所謂用細筆作瘦樹，或用禿筆細寫，都是到了某程度的技巧。證以現存的作品，其圓熟、豐厚，自在王維的作品上所找不到的。自然的闊大深奧，籠罩在他的畫面上，也和王維畫中只是自然的一角不同。他的畫可說全由流動而有條理的短線構成的，這就是暗示後年的皴法。結構位置，也已到了健全的境域，所以深遠、奧冥、縹緲，盡得其當。盛唐以後山水畫上長時期努力與醞釀，它的成果，終於在荊浩的作品上顯現了。他是集結眾長，誘起宋代山水畫特別發達者之中的一人。王世貞說：「山水至大小李一變也，荊、關、董、巨又一變也。」[116] 這一變，實在是山水畫達到後年那樣暢茂的初兆。

115 孫承澤《庚子消夏記》卷三。
116 王世貞《藝苑卮言》。

　　盛唐以後，除山水畫外，佛像、人物、獸畜、花鳥以至
宮室等各部門的發展，也在遵循著已成的風格而趨向「圓滿」
的一端。現在依次擇主要的作家若干人，示以大概。

　　李貞（或真），德宗（785-805）時人，善作佛像，亦精花
卉禽獸。諸寺壁上，他的作品甚多。[117] 我們所知道的關於李
貞的文獻，止於此了。也許在當時他是一個不十分出色的畫
家，然在今日，他已成了和唐代藝術不能分離的人了。因為
他的作品《不空金剛像》，現藏在日本京都教王護國寺中。
當時日本僧人弘法大師，來華留學，受密法於長安青龍寺的
惠果阿闍梨。他歸國的時候，惠果把李貞所作的若干圖像贈
他，於是得保存至今日。不空金剛阿闍梨，南天竺人，師事
其同國人而為中國密教之祖的金剛智三藏，為中國密教的第
二祖。他又為玄宗、肅宗、代宗三代所歸畈，賜號大廣智不
空三藏，代宗大曆九年（774）圓寂。李貞是否和不空金剛同
時代或稍後輩的人？他曾否見過不空？不得而知。但他的這
一幀畫像所表現的，不空趺坐凝神，兩眼炯炯，嚴肅而平和；
似乎已把其個性敏銳地捕捉住了。畫面上線條細挺，明暗摺
疊，隨之而現。一種平凡寬綽的氣韻，正是示出佛教畫轉成

[117] 段成式《京洛寺塔記》。

了中國風格的一例。尚有《惠果阿闍梨像》，已甚漫漶，但可認出衣褶而己。

　　趙公祐，長安人，寶曆（825-826）中寓居蜀城，為李德裕的上賓。自寶曆、太和至開成（825-840）間。他所作諸寺佛畫甚多。李廌評其正坐佛說：「世俗畫佛菩薩者，或作西域像，則拳髮虯髯，穹鼻黝目，一如胡人；或作莊嚴相，妍柔姣好，奇衣寶服，一如婦人；皆失之矣。公祐所作三十二相，八十種好皆具而慈悲威重，有巍巍天人師之容。」[118] 這不啻佛畫脫離了外來風格後，歸向圓滿堅實的中國風格的一證。因他在這發展中擔任重要的任務，所以黃休復說他「應變無涯，罔象莫測，名高當代，時無等倫。數仞之牆，用筆最尚，風神骨氣，唯公祐得之，六法全矣」。[119] 他的兒子叫作溫其，孫子叫作德齊，也都以畫名聞於時。

　　范瓊，開成（836-840）間寓居蜀城，是佛畫人物的名手。蜀中諸寺院，其作品甚多。他的作品和趙公祐一樣，大部分遭毀於會昌年間。李廌評其大中（847-859）年間所作的《大悲觀音像》說：「像軀不盈尺，而三十六臂，皆端重安穩。

[118] 李廌《德隅齋畫品》。

[119] 黃休復《益州名畫錄》卷上。

如汝州香山大悲化身，自作塑像；襄陽東津大悲化身，自作
畫像，音韻相若。蓋手臂雖多，左右對偶，其意相應；混然
天成，不見其餘。所執諸物，各盡其妙。筆跡如縷，而精
勁溫潤，妙窮毫釐，其盧楞伽、曹仲宣之徒歟？」[120] 圓滿精
謹，始終是盛唐以後佛畫所走的路徑，於此更可明瞭。同時
有陳皓、彭堅與之一同工作的亦有名聲於時。

　　張南本，中和（881-884）年間，寓居蜀城，唐末佛畫的
健者。他作金華寺大殿的《八明王》時，有一僧人，遊禮至
寺，整衣升殿，看見了火勢炎炎逼人，幾乎撲倒於地。[121] 孫
位畫水，張南本畫火，稱當時的二件寶物。李廌評其「大佛
像」說：「此辟支佛，結跏趺坐，火周其身；筆氣炎銳，得火
之性。觀者以煙飛電摯，烈烈有焚林燎原之勢。佛以定慧力
坐其間，安然不動；則豈毫末小利足以動其心乎？」[122] 張氏
所扮演之角色，乃與上述諸人同一意義上之展豁。

　　周昉，京兆人，官至宣州長史。人物仕女，為當時所豔

[120] 李廌《德隅齋畫品》。

[121] 黃休復《益州名畫錄》卷上，《宣和畫譜》卷二及郭若虛《圖畫見聞志》
卷二皆記其事。

[122] 李廌《德隅齋畫品》。

稱。初學張萱，後則小異，畫菩薩創水月體。[123] 德宗召畫章敬寺神，畫時任人批評指摘，虛心採納，其精妙當時推為第一。郭子儀的女婿趙縱，曾請韓幹與周昉先後畫像。傳稱韓得形似，周兼得神氣。他的作品聲聞甚遠，當時有新羅國人，在江淮間以善價求其畫。他的畫中之仕女，豐肥而富有肉彩，往往為後世詬病。但在我們看來，此點十分有意義。《宣和畫譜》卷六說：「昉貴遊子弟，多見貴而美者，故以豐厚為體。而又關中婦人，纖弱者為少，至其意穠態遠，宜覽者得之也。」董逌跋其《按箏圖》說：「周昉畫《按箏圖》，其用功力，不遺餘巧矣。媚色豔態，明眸善睞，後世自不得其形容骨相，況傳神寫照，可暫得於阿堵中耶？嘗持以問曰：『人物豐穰，肌勝於骨，蓋畫者自有所好哉？』餘曰：『此固唐世所好！』嘗見諸說太真妃豐肌秀骨，今見於畫亦肌勝於骨。昔韓公言：『曲眉豐頰，便知唐人所尚，以豐肌為美。』昉於此時知所好而圖之矣。」[124] 把這二段考證和羅振玉所藏的他的《聽琴圖》來看，實在是很對的。這不但可幫助我們了解周昉的畫，並且可以幫助我們了解後年院體畫上的仕女以

123 張彥遠《歷代名畫記》卷四。（按在卷十。 —— 鄧注）

124 董逌《廣川畫跋》卷四。

及一切的仕女畫。周昉係一貴家公子，所見的是貴族婦女。當時上流社會中女性美的標準是「豐肌」，這種種情形反映到他的畫面上，而成了獨特的仕女形式。周昉的仕女的特色在一反古代以骨氣為尚的平板形式，即與閻立本所作的宮女，也很不同，所以他成了新的風格了。這也可說盛唐以後，人物畫上示出技巧進步的又一面。

　　韓滉，德宗朝宰相；建中末兼統六道節制，封晉國公。《唐書》稱其天縱聰明，神幹正血，出入顯重，周旋令猷，出律嚴肅，萬里無虞。他同時以書畫著名，書學張旭，畫學陸探微，或謂與韓幹相埒。其畫擅長人物獸畜。朱景玄說：「議者謂驢牛雖目前之畜，狀最難圖也。惟晉公於此工之，能絕其妙。」[125] 他的《李德裕見客圖》（摹本）尚流轉於人間。雖寥寥三五人，配置微覺單調；而一種沖和淵雅之氣，躍於紙上。亦盛唐以後，人物畫上實攝上流社會形相之一例。

　　韋偃，京兆人，他的父親名鑒，以山水樹石著名，而他的藝術更高出其父。他於山水、松石、人物、獸畜，並皆擅長，但最著名的是獸畜。他畫馬，人稱他可匹韓幹；杜甫〈畫馬歌〉中說他「戲拈禿筆掃驊騮，倏見麒麟出東壁」。朱景玄

[125]　朱景玄《唐朝名畫錄》。

說他的畫「千變萬態，或騰或倚，或齕或飲，或驚或止，或走或起，或翹或跂。其小者或頭一點，或尾一抹」。[126] 視此知韋氏觀察馬性的精細，和表現的繁複了。董逌記他的畫驢說：「觀其草柔風調，放牧時出，煙雨漲空，縈流細帶，遨嬉以適，奔踶自逸。齧草者、並驅赴流者、爭趨立者、睢盱臥者，於愉臭地若無營，仰天若無拘。」又說：「廣野茂林，豐草甘水，嗅地仰天，飲齕自若。應候長鳴，前跳後踢，群嬉而對躍，盡白日以為娛，求清夜之俯息：無服駕負囊之憂者，是廬山公之全其性者也。」[127] 韋氏所作的驢馬，非奔走於風塵作戰作工之驢馬，是優遊於林壑的士大夫化了的驢馬。董逌昭示給我們的這一點，無異讓我們了解，不但當時的人物畫是上流社會的反映，連獸畜也逃不出這個例子。

尹繼昭，工人物和宮室樓閣畫，當時推為絕格，其著名作品，有《姑蘇臺圖》、《漢宮圖》、《阿房宮圖》等。《宣和畫譜》卷八說他的畫：「千棟萬柱，曲折廣狹之制，皆有次第。又隱寓算學家乘除法於其間，亦可謂之能事矣。」他的畫，就是後年所稱的界畫，畫史上雖謂起於晉、宋，但當時不過

126 朱景玄《唐朝名畫錄》。

127 董逌《廣川畫跋》卷四。

是人物的附屬物而已。盛唐以後，繪畫的各部門都有發展，則界畫的漸漸形成一種獨立的體制，是亦意中之事。尹氏即在此項發展中，做了一個主要先驅者。

邊鸞，京兆人，官右衛長史，為當時花鳥畫的第一名手。貞元中新羅國進善舞之孔雀，德宗召他寫貌於玄武殿，得生動節奏之效。後放於江湖，困頓於澤潞間。他的畫用筆輕利，好用鮮明的顏色。董逌評他的《牡丹圖》說：「花色紅淡，若浥雨疏風，光色豔發，披多而色燥，不失潤澤凝結，信設色有異也。」[128]《宣和畫譜》卷十五也說他的畫「大抵精於設色，如良工之無斧鑿痕耳。」邊氏對於色彩上的致力與革新，在當時曾予人以重大刺激的事，是亦示出盛唐以後繪畫發展的一面。

蕭悅，官協律郎，是專門的畫竹家。《宣和畫譜》卷十五，謂他「深得竹之生意」。白居易十分推崇他，有〈畫竹歌〉一首說：

植物之中竹難寫，古今雖畫無似者；蕭郎下筆獨逼真，
丹青以來惟一人。人畫竹身肥臃腫，蕭畫莖瘦節節竦；

[128] 董逌《廣川畫跋》卷四。

人畫竹梢死羸垂，蕭畫枝活葉葉動。不根而生從意生，
不筍而成由筆成。野塘水邊倚岸側，森森兩叢十五莖。
嬋娟不失筠粉態，蕭瑟盡得風煙情；舉頭忽看不似畫，
低耳靜聽疑有聲。西叢七莖動而健，曾向天竺寺前石上
見；東叢八莖疏且寒，曾憶湘妃廟裡雨中看；幽姿遠思
少人別，與君相顧空長歎。蕭郎蕭郎老可惜，手顫眼昏
頭雪色。自言便是絕筆時，從今此竹猶難得。

由白氏詩中，可窺見蕭氏畫竹，一變從前臃腫麻木的形
式，而予以瘦硬生動的特質了。這也是盛唐以後，繪畫之多
方面開展的一例。

越到後來，歷史上著錄的畫家越多，即如盛唐以後，凡
有一藝之長的，已不可勝數的了。以上僅擇主要的作家，充
作這時代的代表。從山水、佛畫、人物、獸畜、花鳥，以及
宮室、畫竹等各部門來看；沒一樣不顯出走上圓滿之途的表
徵。所以我敢斷言，盛唐以後的繪畫，是盛唐把它孕育滋長
出來的，絕不能說它弱於盛唐或好於盛唐的。所惜我們不能
把各主要的作家的作品，一一羅列眼前，不須我們用言語辯
說，待圖本自身來證明。至於曩年敦煌發掘的壁畫中，也有
屬於該時代的東西。其中有一《戰陣圖》，將士人馬，旌旗干

戈，整然有序。所畫馬隊，特別是潑辣盡致。這是那時代邊
陲多兵事的記錄，也可看出那時代邊陲佛畫以外的作品之一
斑。[129]

[129] Pelliot, P. , Les Grottes de Touen-Houang, pp. Ⅰ, 44, 45, Grotte 17, Paris, 1914. 此書截至 1924 年，已出六冊，皆系敦煌石窟發見之魏、唐、宋諸朝繪畫雕刻之複製品。有興味研究敦煌藝術者，可取以一閱。

第五章 五代及宋代前期

　　五代時，蜀中和江南，都形成了繪畫的中心地。蜀中在唐時已然，玄宗和僖宗的臨幸，李德裕的節鎮，還有些豪門貴族，這些權力者都曾吸集了四方的畫家。五代各主，亦復踵其步武，所以繪畫十分熱鬧。江南，不消說在歷史上素來是藝術的富域，加以中主、後主，都是這門的好事者，自然也成了一個可觀的地方了。逮至宋朝開國，先前活躍於蜀中南唐以及其他地方的畫家們，紛紛來歸，照舊做他們的待詔、祗候，照舊做他們的畫工。所以易姓革命，於繪畫上沒有多麼大的影響。依據這個情形，五代和宋代前期的繪畫，我們也就不必把它分開來講了。

　　從盛唐成立的新風格，經過盛唐以後的一個長時期，一步逼緊一步地往圓滿的途上走去，終於到了五代和宋代前期貼近這個「圓滿」了。在這長時期的發展中，不消說有多少波折、多少新芽、多少殘滓隱現其間，但大體上還是順流而下的一個狀態。我們回顧了盛唐以後的繪畫是如何情形，我們就可以說，五代和宋代前期的繪畫是唐代的延長和增厚。

這長長的一個時期，說它不夜的長日也好，說它暗天無日的永夜也好。因為畫當中的崇樓傑閣或竹籬茅舍不會變成洋房的，觀音菩薩不會變成村姑的，衣冠人物不會變成野老的，水車牛馬不會變成機器的。這是中國的社會教它作這麼悠久的等候的。

　　前引王世貞所謂「山水大小李一變，荊、關、董、巨又一變，李成、范寬又一變」。後面二變的主角，就是現在要歸到這個時代裡來講的幾個人。就王氏的話來玩味，五代和宋代前期的山水畫，在長長的時期中也含有波折的意義，自毋庸置疑了。這裡的荊浩已在上章說過，我們就從關仝講起。

　　關仝，長安人，早年師荊浩，刻意力學，寢食俱廢。所作畫，深為當時人所重視，名之曰關家山水。晚年筆力活潑，有水到渠成的功力。《宣和畫譜》卷十稱他好作秋山、寒林、村居、野渡、幽人、逸士、漁市、山驛。然他不長人物，凡山水中的人物，都教同時的畫家胡翼補上去的。《宣和畫譜》又說他的畫，筆愈簡而氣愈壯，景愈少而意愈長。劉道醇也說：「且仝之畫也，坐突巍峰，下瞰窮谷，卓爾峭拔者，仝能一筆而成。」則他的畫，似已較前人疏簡了；然這

個疏簡不是後代寫意畫的意義上之疏簡，不過是在用筆上淘去廢筆而已。對於他的畫面上的豐富，仍不減色。劉氏繼續說：「峰岩蒼翠，林麓土石，加以地理平遠，磴道邈絕，橋彴村堡，杳漠皆備。」[130] 李廌見了他的《仙遊圖》也說：「大石叢立，砏然萬仞，色若精鐵，上無神埃，下無糞垠，四面斬絕，不通人跡。而深岩委潤，有樓觀洞府鸞鶴花竹之勝。石之並者，左右視之，各見其圓銳長短遠近之勢；石之臥者，上下視之，各見其方圓廣狹薄厚之形；筆墨略到，便能移人心目。」[131] 關仝和荊浩，歷來論者都以為他們在歷史上的地位是同樣的。孫承澤根據所見真跡，謂荊、關二人的造境，絕相類似。[132] 在未把他們倆作品並比以前，我們也只有如此設想。

董源，鐘陵人，仕南唐為後苑副使。米芾十分推崇他，他說：「董源平淡天真，唐無此品，在畢宏上，近世神品，格高無與比也。峰巒出沒，雲霧顯晦，不裝巧趣，皆得天真。嵐色鬱蒼，枝幹勁挺，咸有生意；溪橋漁浦，州渚掩映，一

[130] 劉道醇《五代名畫補遺》。

[131] 李廌《德隅齋畫品》。

[132] 孫承澤《庚子消夏記》卷三。

片江南也。」[133] 他擅長山水，畫風富麗，《宣和畫譜》卷十一說：「畫家止以著色山水譽之，謂景物富麗，宛然有李思訓風格，今考源所畫，信然！」郭若虛也說：「水墨類王維，著色如李思訓。」[134] 則他的作風，在這一點上，和上述荊、關不甚相同，而又展開到更豐富的方面了。此點在他遺留於今日的遺作上，可以證明。且其皴法之完成，實含有重大的歷史意義。[135] 他又善畫獸畜，畫龍更饒富想像的意趣。

　　沙門巨然，江寧人，受業於本郡的開元寺。南唐李煜降宋時，同至京師，居於開寶寺，一時畫名大振。郭若虛說他筆墨秀潤，善為煙嵐氣象，山川高曠之景。[136] 他起初是師法董源的，但他的獨創性也甚豐富，所以到了晚年，筆墨平淡，已臻至秋水蒹葭之境了。孫承澤記他晚年作品《林汀遠渚圖》說：「起段茂林一叢，茅茨隱見，餘則浦漵平鋪，彌漫無際。其中樹如薺，人如豆，或行或舟，遠帆亂荻，景色儼然；畫至此，心靈獨絕矣。」[137] 孫氏以前曾見他的《浮嵐遠岫

133　米芾《畫史》。

134　郭若虛《圖畫見聞志》卷三。

135　日本小川為次郎藏《溪山行旅圖》，齋藤悅藏《群峰雪霽圖》。

136　郭若虛《圖畫見聞志》卷四。

137　孫承澤《庚子消夏記》卷三。

圖》，說他還是董源的遺規；而此作竟無所依傍，前無作者。則巨然的畫，一方由承襲董氏而來，他方則一變董氏的富麗而略為平淡。

　　李成，先世為唐的宗室，五季之亂，避地北海，遂為營丘人。好詩酒，能文章，博涉「經史」，是一個高級的教養者。他的山水，擅長寒林，《宣和畫譜》推他的山水畫為古今第一。開寶（968-976）時有顯人孫四皓，羅致四方畫士，以書招成，成說：「吾儒者粗識去就，性愛山水，弄筆自適耳。豈能奔走豪士之門，與工技同處哉？」遂不應。這也是在野士大夫驕矜的一例。晚年遊江湖間，終於淮陽旅舍。他的作品流傳甚少，因為他的孫兒名宥的那人，做天章閣待制開封府尹，將李成的畫倍價收歸之故。米芾只見他的作品二幀，說他秀潤不凡，松幹勁挺，枝葉郁然有陰；荊楚小木無冗筆，不作龍蛇鬼神之狀。因假品太多，米氏又欲作《無李論》。[138]劉鼇見了他的山水，有首詩說：「六幅冰綃掛翠庭，危峰疊幛鬥崢嶸；卻因一夜芭蕉雨，疑是巖前瀑布聲。」當時以為紀實。其名跡《營丘圖》，董逌以為悵懷故國，深有寄託之

138 米芾《畫史》。

作。[139] 則此作當可表示在野士大夫的一種高蹈精神。他有名的《寒林圖》，曾藏孫承澤家，孫氏評說：「古木夭矯，雪色凜冽，寒鴉群集衰草中。暑月展之，如披『北風圖』，令人可以挾纊，非營丘不能也。」[140] 鄧椿說：「其所作寒林，多在岩穴中，裁劄俱露，以興君子之在野也。自餘窠植，盡生於平地，亦以興小人在位，其意微矣。」[141] 這些話當然不免附會，而李氏作品表現在野士大夫精神，乃是一不可諱言的特徵。日本山本悌二郎藏他的《喬松平遠圖》，筆致勁挺，皴法自然，比之荊浩的作品更覺純粹些了。

范寬，華原人，嗜酒好道，嘗往來京洛間，天聖（1023-1031）時還活著。他後來卜居於終南、太華岩隈林麓之間，常常危坐終日，縱目四顧，以求畫趣，雖在雪月中，也徘徊不忍離去。他作山水畫，《宣和畫譜》謂其始學李成，郭若虛則謂與關、李特異，[142] 米芾說他學荊浩，畫雪山又說他學王維，最後《宣和畫譜》又說他師「物」師「心」；照此看來，他是集取眾長而後自出機杼為一格的人。董逌說他的山水有

139　董逌《廣川畫跋》卷四。

140　孫承澤《庚子消夏記》卷三。

141　鄧椿《畫繼》卷九。

142　郭若虛《圖畫見聞志》卷四。

第二篇 《唐宋繪畫史》

「石破天驚，元氣淋漓」之致。[143] 劉道醇說他「貞石老樹，挺
生筆下，求其氣韻，出於物表」。[144] 孫承澤記他的《夏山圖》
說：「崇岡密蔭，飛泉奔激其間，覺山石木葉，皆帶溼潤，此
真古今之奇也。」[145] 以此類評語與其遺作對證，可明白他的
作品的「力量」「真實」以及「醇化」。

通常指這個時代，為山水畫上的黃金時代。郭若虛說：
「畫山水惟營丘李成、長安關全、華原范寬，智妙入神，才
高出類。三家鼎峙，百代標程。前古雖有傳世可見者，如王
維、李思訓、荊浩之倫，豈能方駕？近代雖有專意力學者，
如翟院深、劉永、紀真之輩，難繼後塵。夫氣象蕭疏，煙林
清曠，毫鋒穎脫，墨法精微者，營丘之制也。石體堅凝，雜
木豐茂，臺閣古雅，人物幽閒者，關氏之風也。峰巒渾厚，
勢狀雄強，搶筆俱勻，人屋皆質者，范氏之作也。」[146] 郭氏
之書，執筆於神宗時候，神宗以後的山水畫，他未寓目，所
以如此地稱揚三氏。但元代的湯垕，和郭氏同一見地；他
說：「迨於宋朝，董源、李成、范寬，三家鼎立，前無古人，

143 董逌《廣川畫跋》卷六。

144 劉道醇《聖朝名畫錄》卷二。

145 孫承澤《庚子消夏記》卷三。

146 郭若虛《圖畫見聞志》卷一。

122

後無來者；山水之始備。」又說：「宋世山水家超絕唐世者，李成、董源、范寬三人而已。嘗評之，董源得山之神氣，李成得山水體貌，范寬得山水骨法，故三家照耀古今，為百代師法。」[147] 這裡不過把關仝換了一個董源，可知此時代的山水畫，較前代來得豐厚精深，是一事實。董其昌說：「唐人畫法（山水），至宋乃暢，至米又一變耳。」[148] 這句話是很中肯的。其實在米氏父子以前的山水畫，統可歸入這宋代前期的一個時期中，郭若虛把李、關、范三家抬出之後，接著提出王士元、王端、燕文貴、許道寧、高克明、郭熙、李宗成、丘納等人說：「或有一體，或具體而微，或預造堂室，或各開戶牖，皆可稱尚。」他的意思就是說，這些人是浴在黃金時代的餘輝中的人，他們有一長可取而不是全才，他們是李、關、范的追逐者。對於此點，在遺跡貧乏的今日，實無法驗其是否。我想在這些人中把許道寧、郭熙二人提出來說一說。

　　許道寧，長安人，初賣藥於都門，時時拈筆作山水，以吸聚觀者，而聲譽亦漸以興。他的山水畫起初師法李成，後

[147] 湯垕《畫鑒》。

[148] 董其昌《畫禪室隨筆》卷二《題自畫》項。

來漸漸踏入獨創的境域。劉道醇謂其所長者三,一林木,二平遠,三野水,皆極其妙。[149] 郭若虛說他晚年時候,唯以筆劃簡快為己任,故峰巒峭拔,林木勁硬,別成一家體。[150] 孫承澤記他的《山居圖長卷》說:「山峰峭拔,樹木修挺,回塘曲澗,瀠洄於山坳林際之間。茅亭之上,兩人如生,一童烹茶,一童洗硯,皆古樸有致。」[151] 當時被稱為李成、范寬的繼起者。張士遜贈他的詩有一行說:「李成謝世范寬死,惟有長安許道寧。」今就其遺品,北京王衡永所藏的《松山行旅圖》、日本藤井善助所藏的《秋山蕭寺圖》來視察,筆法勁簡,似有無限力量潛存其間,的確非偶然成就的。

郭熙,河陽溫縣人,熙寧(1068-1077)時為御書院藝學。山水學李成,但巧瞻森秀,自成體格。年老落筆益壯,與歲月一同達至圓潤之境。《宣和畫譜》卷十一說他「放手作長松巨木,回溪斷崖,巖岫巉絕,峰巒秀起,雲煙變天,晦靄之間,千態萬狀。」他著有《林泉高致》一卷,為古來有名的畫論。其議論不但合詩人的想像和哲人的思索而為一,且

[149] 劉道醇《聖朝名畫錄》卷二。

[150] 郭若虛《圖畫見聞志》卷四。

[151] 孫承澤《庚子消夏記》卷八。

步步著實，而作了後人的格法。他對於山、水、松、石，在
「時」「地」「性」「形」各方面觀察，精深周到，從未有此。
他提出畫家的素養：一、所養擴充，二、所覽淳熟，三、所
經眾多，四、所取精粹，可以說把前人的精論組織得集大成
了。他提出的「三遠」──高遠、深遠、平遠，樹立了山水
畫的遠近法。他提出的「三大」──山大於木，木大於人，
樹立了山水畫的比例法。以他這樣的才養，流露於作品，自
然如《宣和畫譜》所指出的那麼變化繁複而處處中著節奏了。
我們在端方藏過的《溪山秋霽圖》卷中，可以驗出他的實踐
程度。構圖的縱奇，位置的玲瓏，筆法的圓潤，在在證明
了非大手筆不能辦到的一種情景。今人徐世昌所藏的《古柏
圖》，郭宗熙所藏的《松溪泛棹圖》，也是他的作品多變化的
有力證據。

　　隨著山水畫的發展，而其他部門在此時代也得了異樣的
成果。此點雖在當時深中傳統觀念的人們中，也不能不承
認。郭若虛說：「或問：『近代至藝與古人如何？』答曰：『近
代方古多不及，而過亦有之！若論佛道人物、士女牛馬，則
近不及古。若論山水林石、花竹禽魚，則古不及近。何以明
之？且顧、陸、張、吳，中及二閻，皆純重雅正，性出天

然。吳生之作，為萬世法，號曰畫聖，不亦宜哉！張、周、韓、戴，氣韻骨法，皆出意表。後之學者，終莫能到。故曰近不及古。至如李與關、范之跡，徐暨二黃之蹤，前不藉師資，後無復繼踵，假使二李三王之輩復起，邊鸞、陳庶之倫再生，亦將何以措手於其間哉！』」[152] 郭氏特別提出山水花鳥，以為凌駕了前代，這自無問題。其他佛畫人物等，他以為不如古人；但據我們從遺品中觀察，則不能不認郭氏的話未免偏執。佛畫人物等在此代實亦有獨特的造詣，無論其為形式為內容，都是在前代的作品中所不易找到的。雖不必說勝於前代，至少是沿著前代的業跡而不斷地發展過來的。現在我們仍舊選出若干畫家來申說。

曹仲元，建業豐城人，仕南唐翰林待詔。他的佛畫，起初專意學吳道玄，後來漸漸改變，從細緻的結構、鮮明的色彩方面下手。每作一畫，費時很久，而自成一格。當時江左佛畫推他為第一。南唐中主命他畫建業佛寺上下座壁，費時八年，尚未完成。中主責其遲緩，而令周文矩與之較。文矩說：「仲元繪上天本樣，非凡工所及，故遲遲至此！」又隔了一年告成，一時稱為冠絕。江南一帶的佛寺神祠，由他的筆

152 郭若虛《圖畫見聞志》卷一。

跡所成的作品很多，可知他的作風的影響所被了。

　　張圖，河內洛陽人，梁太祖在藩鎮日，他掌行軍資糧簿籍，所以當時稱他為張將軍。自少善繪畫，能作潑墨山水，佛畫擅作大像。梁龍德中洛陽廣愛寺沙門義暄，置備金帛，邀請四方名手畫三門兩壁。時有處士跋異，號為絕筆，乃來應募。當跋異起草的時候，張氏站在他背後，長揖而言曰：「知跋君敏手，特來贊貳。」跋氏傲岸地回答他說：「吾嘗謂畫之聖，在吾手筆；自餘畫者，不得其門而入，又安得至於聖乎？爾不知跋異之名？且顧、陸吾曹之友也，吾豈須贊貳然後為功哉？」張氏佯笑地說：「願繪右壁，如不合尊意，請即圬墁！」跋乃授朽木大筆於張，張就西壁揮寫，作一報事師者，從以三鬼，倏忽而成。跋驚揖曰：「子豈非張將軍乎？」張厲聲答曰：「然！」跋乃從容謝曰：「素聞將軍之名，但未面覿，今觀神筆，益信名不虛傳。此二壁非某所勝。」遂引退，讓張專其功。張乃於東壁畫一水神，與西壁的報事師者遙遙相對。[153] 這故事一方面可看出當時佛畫競勝的情形，他方面可證明張圖的本領。就上述情形推測，則張氏作品或近吳道玄，然據李廌記他的《紫微朝會圖》說：「圖作衣

[153] 劉道醇《五代名畫補遺》。

文，不師吳衣當風，曹衣出水之例，用濃墨粗筆，如草書顛掣飛動，勢極豪放。至於作面與手及諸服飾儀物，則用細筆輕色，詳緩端慎，亦一家之妙用。」[154] 則張氏竟是從吳道玄以來的傳統中跳出的一人。

　　跋異，汧陽人，在當時是頗自負的佛畫作家。自從被張圖征服後，洛陽有一謠諺說：「赫赫洛下，唯說異畫！張氏出頭，跋異無價。」他雖異常沮喪，但不肯甘休。後來福先寺請他畫大殿護法善神，當執筆之際有一人自稱曰：「吾姓李，滑台人，擅作羅漢，鄉里呼我為李羅漢。今願與君一角巧拙，以沽名譽。」跋氏以為他或許是張圖一流的人物，乃讓其作西壁。當時跋氏自己策勵，以為不能一敗再敗了。乃聚精會神而作成一神，侍從嚴毅，設色鮮麗，是他生平未有的傑作。李氏看他的畫，精妙入神，非己所及，竟至手足失措。洛陽人又作謠曰：「李生來，跋君怕；不意今日卻增價，不畫羅漢畫馳馬。」跋氏於是揚長自得。大聲吒曰：「昔見敗於張將軍，今取捷於李羅漢。」李氏大慚，倏起如廁，久而不出，人怪而往視，李已縊死於步簷下了。[155] 在這場的競勝

154　李廌《德隅齋畫品》。

155　劉道醇《五代名畫補遺》。

之下，跋氏挽回了他的命運，遂與張圖並稱。

　　禪月大師姜貫休，婺州蘭溪人，天福年入蜀，蜀王先主賜紫衣及師號。他又是詩人，當時頗有聲名。書學懷素，畫學閻立本；其名作十六幀水墨羅漢，骨相奇特古怪，為前代所找不出的。例如有龐眉大目者、朵頤隆鼻者、倚松石者、坐山水者，黃休復稱他的作品說：「胡貌梵相，曲盡其態。或問之，云：『休自夢中所睹耳。』」[156] 當時翰林學士歐陽炯，作《禪月大師應夢羅漢歌》有云：「天教水墨畫羅漢，魁岸古容生筆頭。」其所作《釋迦十弟子》，也是這樣奇特古怪的。他描寫時敏捷而不假思索的，歐陽炯的歌中說：「高握節腕當空擲，窣窣毫端任狂逸；逡巡便是兩三軀，不似畫工虛費日。」所以孫承澤說他的筆法，如懷素草書。[157] 他的羅漢像尚遺留於今日，即藏於日本帝室中。但以之與閻立本的帝王圖相對照，雖則堅實勁挺的筆致，略有相似，而人物的形態完全不同。閻氏的人物莊嚴肅穆，是一種士大夫社會的正型。而貫休的人物怪駭突兀，宛如戰鬥時神經緊張的一種變型。因此他的佛畫中，宗教氣漸漸薄弱，而含有一種玩世的意義

156 黃休復《益州名畫錄》。

157 孫承澤《庚子消夏記》卷八。

了。佛畫在後年成了士大夫化，恐是這時候建起橋梁的。宋初勾龍爽、孫知微輩的佛畫，也一步一步地踏近士大夫畫的領域了。且將道釋畫歸併為一事，尤可證明繪畫離開佛教之單獨的尊嚴了。

石恪，成都人，是當時一個有名的人物畫家。宋初曾傳旨畫相國寺壁，授以畫院之職而不就。本來他師法張南本，以後不專規矩而縱筆發揮，別為異格。他是一個玩世的人，好嘲謔凌人，即對於當時朝廷，亦譏誚而無忌憚。所作人物的詭形殊狀，全是玩世佯狂的表現。歷史、社會風尚、士林、蠻夷、釋道、鬼神、星卜等，都是他繪畫的題材。李廌說：「恪性不羈，滑稽玩世，故畫筆豪放，出入繩墨之外而不失其奇。所作形相或醜怪奇倔以示變。水府官吏或繫魚蟹於腰目，以侮觀者。頃見恪所作《翁媼嘗醋圖》，塞鼻撮口，以明其酸。又嘗見恪所作《鬼百戲圖》，鍾馗夫婦，對案置酒，供張果肴，乃執事左右，皆逑其情態。前有大小鬼數十，合樂呈伎倆，曲盡其妙。」[158] 趙希鵠說他「鬼神奇怪，筆劃勁利，前無古人，後無作者。亦能水墨作蝙蝠水螃之屬，筆劃

[158] 李廌《德隅齋畫品》。

輕盈而曲盡其妙。」[159] 他是玩世者，所以全從社會之醜的方面下筆，這一點在當時是一大反撥。他的作品今尚遺存，日本京都正法寺所藏他的《二祖調心圖》，用筆如斬釘截鐵，堅勁無以復加。一種譏刺的精神，特別是促人注意。以他這種精神，把當時士大夫社會的假幕揭露了出來；無怪恂恂儒雅的劉道醇，說他和俳優不異了。[160]

　　周文矩，金陵句容人，仕南唐後主為翰林院待詔。工畫人物仕女，《宣和畫譜》謂其不墮曹、吳之習而成一家之學。他於仕女尤為擅長，大體上雖似周昉，但纖麗則遠過之。他的《南莊圖》，自南唐曆宋，都珍為瑰寶。其作品中，《宣和畫譜》所著錄的《玉步搖仕女圖》，尚在人間。他的畫風，影響於後年的圖畫院，甚為濃烈。五代及宋代前期作者，工為佛道人物的實不乏其人，如顧德謙、厲昭慶、高文進諸人，皆曾風靡一時，和石恪、周文矩，分庭抗禮。而高文進的作品，在當時尤深影響於畫院。郭若虛所謂「畫院學者咸宗之，然未得其彷彿耳」。[161]

[159]　趙希鵠《洞天清祿》。

[160]　劉道醇《聖朝名畫評》卷一。

[161]　郭若虛《圖畫見聞志》卷三。

　　黃筌，成都人，十七時即仕王蜀後主為待詔，至孟蜀加檢校少府監，賜金紫，後累遷如京副使。他的花鳥竹石，冠絕一時，人物、山水、獸畜各體，亦皆擅勝。廣政甲辰（944）年，和淮南通聘，信幣中來生鶴六隻，蜀主命他寫生於殿壁；警露者、啄苔者、理毛者、整羽者、唳天者、翹足者，其神態形狀，和生者畢肖。蜀主很歡喜，因名殿曰六鶴殿。於是他的聲名，聞於遠近，豪貴厚禮請畫，幾相蹤跡。癸醜（953）構八卦殿，又命他畫四時花竹、兔雉鳥雀於壁，甚至鷹見畫雉，連連掣臂。蜀主稱異，命翰林學士歐陽炯作〈八卦殿畫壁奇異記〉，宣付史館。他的花鳥畫富有寫實的精神，已從此等軼事中證明了。其他墨竹和山水諸作，亦為後人稱不絕口。惟今人關冕鈞所藏他的《蜀江秋淨圖》，布置略覺單調，皴法亦未完善。他的兒子名居寀，也是有名的花鳥畫家。在蜀為翰林待詔，及蜀主歸宋，同至宋室，授待詔原職。畫《太湖石》，比其父尤為工致。淳化四年（993）充成都府一路送衣襖使，時已六十一歲，猶在聖興寺新禪院畫《龍水》一堵、《天臺山圖》一堵、《水石》一堵。劉道醇說他的花鳥，俱不失父法，父子俱入神品，惟他們一家。[162]

[162] 劉道醇《聖朝名畫評》卷三。

徐熙，鍾陵人，曾仕南唐。他的花果魚鳥，在當時另樹
一幟。《宣和畫譜》卷十七評他說：「芽者、甲者、華者、實
者，與夫濠梁噞之態，連昌森束之狀，曲盡真宰轉鈞之妙。
而四時之運，蓋有不言而傳者。」南唐後主異常愛重其跡，
從將所作歸入宋室；太宗見其石榴樹一本，帶百餘實，賞歎
久之，曰：「花果之妙，我獨知有熙矣，其餘不足觀也。」於
是遍示群臣，以為標準。梅聖俞詠他的〈夾竹桃花〉等圖詩
有幾行說：「花留蜂蝶竹有禽，三月江南看不足。徐熙下筆能
逼真，繭素畫成才六幅。」「年深粉剝見墨縱，描寫工夫始
驚俗。」「竹真似竹桃似桃，不待生春長在目。」董逌記他的
《牡丹圖》說：「徐熙作花，與常工異也。其謂可亂本失真者
非也。若葉有向背，花有低昂，緟相成，發為餘潤；而花光
豔逸，曄曄灼灼，使人目識眩耀。」[163]他和黃筌父子一樣是
寫生的能手，然而體制大有不同。此點當時的繪畫史家，曾
有明晰的記述，如郭若虛說：「諺云『黃家富貴，徐熙野逸』；
不惟各言其志，蓋亦耳目所習，得之於手，而應於心也。何
以明其然？黃筌與其子居寀，始並事蜀為待詔，筌後累遷如
京副使，既歸朝，筌領真命為宮贊。居寀復以待詔錄之，皆

[163] 董逌《廣川畫跋》卷三。

給事禁中，多寫禁御所有珍禽瑞鳥，奇花怪石。今傳世《桃花鷹鶻》、《純白雉兔》、《金盆鵓鴿》、《孔雀龜鶴》之類是也。又翎毛骨氣尚豐滿，而天水分色。徐熙江南處士，志節高邁，放達不羈，多狀江湖所有汀花野竹，水鳥淵漁。今傳世《鳧雁鷺鷥》、《蒲藻蝦魚》、《叢豔折枝》、《園疏藥苗》之類是也。又翎毛形骨貴輕秀，而天水通色。」[164] 因士大夫在朝在野的不同，而畫的體制不能不裂為二種，所以早已有人指出，當時的繪畫是士大夫現實生活的再現。徐熙的孫子名叫崇嗣、崇矩的二位，也以花鳥疏果著名，《宣和畫譜》稱他們都不失乃祖風格。

　　滕昌祐，吳人，隨唐僖宗入蜀，頗有文學的聲譽。不婚不仕，不趨時尚。於所居，樹竹石杞菊，種名花草木，以為作畫之資助。年八十五而歿。其畫無師承，唯寫生物，以似為功。花鳥、蟬蝶、折枝、生菜，筆跡輕利，傅彩鮮澤。畫鵝也特別有名。

　　趙昌，廣漢人，師法滕昌祐，工為花果，其傅彩鮮潤，被稱為曠代無雙。所以他的畫在形式方面，很著成效。蜀中士人以為徐熙畫花傳花神，趙昌畫花傳花形。但李廌記他的

[164] 郭若虛《圖畫見聞志》卷一。

《菡萏圖》說：「蓮荷花生汙泥之中，出於水而不著水，昌此花標韻清遠，能識此意耳。」[165] 則他的「形」，也不是刻板的「形」了。

易元吉，長沙人，亦以花果魚鳥著名，他對趙昌的作品十分崇仰，但後來被命畫獐猿，感疾而卒，未能盡展花鳥之長。米芾說他的花鳥：「徐熙而後，一人而已！」[166]

崔白，濠梁人，神宗時授圖畫院藝學，固辭，乃為御前祗應。於人物、山水、獸畜外，花鳥尤工。體制清澹，作用疏通，為當時所罕有。好作敗荷鳧雁，一變黃氏父子的體法，而予當時以重大的刺激。今人丁士源所藏他的《雪雁圖》，羽毛之精工活潑，實可令人驚異。這個時代自黃、徐外，有名的花鳥作者，大抵唯上述的四家。其他圖畫院中的作者，也不在少數，但都以黃氏父子為範本，因此少特殊的人。

這個時代關於獸畜畫，不像前一個時代那樣有特殊意義，所以作者較少，且往往別部門的畫家兼帶從事。其較為有名的，是宋、梁時道士厲歸真的畫牛虎。畫龍也多其他部

165　李廌《德隅齋畫品》。

166　米芾《畫史》。

門畫家兼事，最有名的是曾仕南唐而歸宋的董羽。畫蕃族有名的是蜀中的房從真。此等題材，在這個時代裡，已成旁支或附屬物，所以不容易找出從前時代所給予的發展形跡。只有樓閣宮室畫，在這個時代獲得較有意義的開展。

衛賢，京兆人，仕南唐後主為內供奉。樓觀人物，最所擅長，師尹繼昭法，而稱為入室的人。他的作品，後主甚珍惜。有《春江釣叟圖》，後主為書〈漁父詞〉二首：「閬苑有意千重雪，桃李無言一隊春。一壺酒，一竿鱗。快活如儂有幾人？一棹春風一葉舟，一綸繭縷一輕鉤。花滿渚，酒盈甌，萬傾波中得自由。」他的宮室畫，《望賢官》、《滕王閣》、《盤車水磨》等，精飾軒亮，較之唐人所作，已有顯著的進步了。

郭忠恕，雒陽人，能文善書，仕周為國子博士兼宗正丞。後因爭忿於朝堂，貶崖州司戶；秩滿去官，乃流放於岐雍陝雒間。宋太宗聞其名，召赴闕下，授以國子監主簿。因他縱酒肆言，譏評時政，即被配流登州，死於齊之臨邑道中，就地槁葬。他是宮室樓閣畫的一個聖手。宮室樓閣畫本為後起，其發展甚遲緩，但到了郭氏，已盡其妙了。《宣和畫譜》卷八說：「自晉、宋迄於梁、隋，未聞其工者，粵三百年之唐，歷五代以還，僅得衛賢以畫宮室得名。本朝郭忠恕既

出，視衛賢輩其餘不足數矣……信夫畫之中規矩準繩者為難
工，遊規矩準繩之內而不為所窘，如忠恕之高古者，豈復有
斯人之徒歟？」他的作品的特點，在計分計寸的刻劃中不失
去藝術的自然性。郭若虛說：「畫屋木者，折算無虧，筆劃勻
壯，深遠透空，一去百斜。如隋、唐、五代已前，洎國初郭
忠恕、王士元之流，畫樓閣多見四角，其斗栱逐鋪作為之，
向背分明，不失繩墨。」[167] 劉道醇也稱郭氏「為屋木樓觀，
一時之絕也，上折下算，一去百隨，咸取之磚木諸匠本法，
略不相背。其氣勢高爽，戶牖深祕」。[168] 此種計寸計分的工
作，似乎適宜於謹嚴拘拗的人，像郭氏那麼疏放不羈也能做
到，未免令人驚異。李廌說：「屋木樓閣恕先自為一家，最
為獨妙。棟梁楹桷，望之中虛，若可蹜足；闌楯牖戶，則若
可捫歷而開合之也。以毫計寸，以分計尺，以尺計丈，增而
倍之，以作大宇。皆中規矩，雖無小差，非至詳悉，委曲於
法度之內者不能也！然恕先仕於朝，趻踔不羈，放浪坑世。
卒以傲恣，流竄海島，中道僕地，蛻形仙去。其圖寫樓居乃
如此精密！非徒精密也，蕭散閑遠，無塵埃氣……孔子所謂

[167]　郭若虛《圖畫見聞志》卷一。

[168]　劉道醇《聖朝名畫評》卷三。

『從心所欲不逾矩』，莊子所謂『倡狂妄行而踏乎大方』者乎？其為人無法度如彼，其為畫有法度如此！則知天下妙理，從容自能中度；使恕先規度量而為之，則亦疲矣。」[169]畫屋木者的計分計寸，向來視作與匠人同類；有郭氏出現，收穫了規矩繩墨以外的成果，於是也納於士大夫的境域了。此種作品，在當時和其他題材一同取得社會之需要，必然會產出獨特的畫家，個人的與之適合與否，乃是不甚重要的事。郭氏能作山水而不長人物，所以自為屋木及山水樹石，而人物則由王士元補成。王士元亦工屋木，在畫院品第時，被太宗祗候高文進所抑而離去。此外王瓘、燕文貴，亦擅宮室樓閣畫，畫院中人專工或兼工此道的亦多。後年成了風氣，且有特殊的意義存其間，這待我在第七章中說明。

　　這個時期所占年代，約有一世紀半。因就主要作家與事項而言，中間剪裁或有不很整齊，這是很缺憾的事。然從大體看來，已經指出了主要的發展形態。如山水畫的發展，達到格法齊備，有不能不誘起後年的墨戲和院畫的波折之形勢。佛道人物的變形，花果魚鳥的發達，樓臺宮室的崛起，凡此情形亦和山水畫取了同樣的形勢。佛道人物離開宗教

[169] 李廌《德隅齋畫品》。

性，花果魚鳥的趨於天趣，都是給予士大夫接受的好機會。其他方面，高文進的人物、黃氏父子的花鳥、郭氏的屋木，都變成畫院的典範，院畫實也不得興起了。所以這個時期的繪畫，做了宋代中期及後期之交錯而複雜的根索。

第六章　士大夫畫之錯綜的發展

　　士大夫畫含有種種意義：第一，將士大夫作者從畫工中分別出來。這是從晉代以來，歷南北朝至唐、宋，論畫者都曾注意及此。晉王廙畫《孔子十弟子贊》中說：「學書則知積學可以致遠，學畫可以知師弟行己之道。」[170] 陳姚最評梁元帝的畫說：「天挺命世，幼稟生知，學窮性表，心師造化。」[171] 以上二說，一可以看出以繪畫納入於儒家的功利論，二可以看出，畫家須有才有學，非庸工所能希冀。此種思想，到了唐、宋時代，尤復如此。張彥遠說：「夫畫者，成教化，助人倫，窮神變，測幽微；與六籍同功，四時並運。」又說：「自古善畫者，莫非衣冠貴冑，逸士高人，振妙一時，傳芳千祀；非閭閻鄙賤之所能為也。」[172] 郭若虛說：「文未盡經緯而書不能形容，然後繼之以畫也。」又說：「竊觀自古奇跡，多是軒冕才賢，岩穴上士，依仁遊藝，探頤鉤深，高雅之情，

170　張彥遠《歷代名畫記》卷三。（按在卷五。——鄧注）

171　姚最《續畫品》。

172　張彥遠《歷代名畫記》卷一。

一寄於畫。人品既高矣，氣韻不得不高；氣韻既高矣，生動不得不至。」[173] 以士大夫作者別於畫工之身分的立論，來歷很遠，不過到了唐、宋刻意發揮罷了。第二，不以畫為畫而為士大夫的餘興或消遣。元吳鎮說：「墨戲之作，蓋士大夫詞翰之餘，適一時之興趣，與夫評論畫之流，大有輪廓。嘗觀陳簡齋畫梅詩云：『意足不求顏色似，前身相馬九方皋。』此真知畫者也。」[174] 此種為士大夫餘事的墨戲，在宋代文與可、蘇軾等特別提高之後，靡然風從。第三，從畫的體制上以士大夫作者別於院體作者。此種論評起於明末的南宗論者。莫是龍說：「趙大年平遠絕似右丞，秀潤天成，真宋之士大夫畫。」[175] 董其昌說：「米家山謂之士大夫畫。」[176] 沈顥說：「今人見畫之簡潔高逸，曰士夫畫也。」[177] 還有其他不少細微的涵義，然而細細咀嚼，總不出乎這三者。

　　在這裡，我不想剽取任何一義，以作立論之張本。因為翻開中國畫史一看，自古及今的作家，可說沒一個不是士大

173　郭若虛《圖畫見聞志》卷一。

174　秦祖永《畫學心印》中所錄。

175　莫是龍《畫說》。

176　董其昌《畫禪室隨筆》卷二。

177　沈顥《畫塵》。

夫。不過我覺得這種士大夫畫的言辭，很可以幫助了解中國繪畫發展的特質，我的意思是，中國繪畫上某時期在宗教影響下或在帝王影響下，作者身分無論是否為士大夫，也必受宗教或帝王的牽制。獨是士大夫自己占有之後，才得充分發揮士大夫精神，才做了士大夫社會的華表。自盛唐以來，士大夫作者，無日不在掙扎奮鬥，以求脫離宗教與帝王的桎梏而自由自在地發展。前數章中所論繪畫的發展裡有若干波折若干新萌，皆士大夫取繪畫為己有的一種戰跡。最明顯地表示勝利狀態的，要算是宋代中期的那個短時期裡，墨戲畫興旺之際。此時期雖短，也含有些小變的意義。前引董其昌所謂唐人畫法，至宋乃暢，至米又一變耳。但此時期不僅僅是墨戲的發達，其他畫風亦同時展開，成了錯綜發展的形勢。所以我特別做一章來說明。

文同，梓潼永泰人，熙寧中為司封員外郎祕閣校理。他是一個有名的墨戲作者，作墨竹，作淡墨的古槎老桎，都不以畫為畫的一種態度出之，所以他在那時士大夫間十分被推重。他的畫竹，尤為時人稱不絕口；《宣和畫譜》卷二十論他的畫竹說：「至於月落亭孤，檀欒飄發之姿，疑風可動，不筍而成；蓋亦進於妙者也。」晁補之的詩中有一段說：「與可

畫竹時，胸中有成竹；經營似春雨，滋長地中綠，興來雷出土，萬籜起崖谷。」這就是所謂士大夫的興之所至托墨消遣的一種情形。他同時是一個詩人，來自倏忽餘音不絕的他的墨戲，和他的詩是不可分離的。我們舉出他的〈重過舊學山寺〉一詩來看：「當年讀書處，古寺擁群峰；不改歲寒色，可憐門外松。有僧皆老大，待客轉從容；又有白雲去，樓頭敲暮鐘。」歷代的文人，做幾首詩作幾筆墨戲來作為唯一的消遣，嚴格地說：就是從這時候興起的。他又善作山水，唯其作品傳世極少。孫承澤看見他的二幀墨竹中，其一題「巴郡文同與可墨戲」[178]，可知當時的墨戲是有意識的產品。

　　蘇軾（1035-1101），眉山人，他的一生，為人們所熟知。他是多方面的天才，文學作品在宋代取得很高的地位，也是人所熟知的。在繪畫上，他也是一個墨戲作者，並且是不以畫為畫而為士大夫遣興的一個典型的作者。他是文同的中表，作墨竹深得文氏的影響。他作竹往往從地上直升至頂；有人問他為何不逐節分？他說：「竹生時何嘗是逐節的？」他不但用墨作竹，還用朱作竹，這是一種乘興遊戲的極度的表現。他並擅長枯木寒林，鄧椿說他：「枝幹虯屈無端倪，石皴

178　孫承澤《庚子消夏記》卷二。

亦奇怪，如其胸中蟠鬱也。」[179]他是好酒的人，往往醉酣興發，潑墨作畫，自題郭祥正壁詩說：「枯腸得酒牙角出，肺肝槎牙生竹石，森然欲作不可回，寫向君家雪色壁。」可作他的自白看。孫承澤記他的墨竹說：「東坡懸崖竹一枝倒垂，筆酣墨飽，飛舞跌宕，如其詩，如其文，雖派出湖州而神韻魄力過之矣。朱晦翁云：『東坡英秀後凋之操，堅確不移之姿，竹君石友，庶幾似之。百世之下觀此畫者，尚可想見也。』晦翁之評，誠有然者！」[180]他的論畫，對於「形似」不遺餘力地排擊；跋孫知微畫水說：「古今畫水，多作平遠細皺，其善者，不過能為波頭起伏，使人至以手捫之，謂有窪隆，以為至妙矣。然其品格，特與印板水紙，爭工拙於釐毫間。」又他書鄢陵王主簿所作〈折枝〉詩中有幾句說：「論畫以形似，見與兒童鄰。作詩必此詩，定知非詩人。詩畫本一律，天工與清新。」就其理論與實踐看來，不能不推為士大夫墨戲之典型的作者。

　　米芾（1050-1107），太原人，初仕校書郎，又遷書畫學博士，擢禮部員外郎。後以事罷官，遷居吳中。他是一個有

179　鄧椿《畫繼》卷三。

180　孫承澤《庚子消夏記》卷二。

癖性的人，衣冠作唐人裝，和當時的所謂名士，縱情於詩酒間。他初時本不作畫，後來李公麟病臂，他才開始。他對於吳道玄、王維等前輩作家，都不很滿意；因為他也是一個墨戲作者，不甘處在因襲之下，不甘為繩墨法度所拘束。鄧椿記他的二件作品說：「其一紙上橫松梢，淡墨畫成，針芒千萬，攢錯如鐵。今古畫松，未見此制。題其後云：『與大觀學士步月湖上，各分韻賦詩，芾獨賦無聲之詩。』蓋與李大觀諸人夜遊潁昌西湖之上也。其一乃梅松蘭菊，相因於一紙之上，交柯互葉，而不相亂。以為繁則近簡，以為簡則不疏，太高太奇，實曠代之奇作也。」[181] 他的特色，在於把墨戲運用到山水上，這一來，把往豐富圓滿之路上走的山水，起了一個波折。他的山水，所謂特有的米家法，信筆綴點，多以雲煙掩映樹木，不取工細，而成蒼茫蒙矓之景。趙希鵠說：「米南宮多遊江浙間，每卜居，必擇山水明秀處。其初本不能作畫；後以目所見，日漸摹仿之，遂得天趣。其作墨戲，不專用筆，或以紙筋，或以蔗滓，或以蓮房，皆可為畫。紙不用膠礬，不肯於絹上作。」[182] 在這幾句話裡，米氏不以畫為

[181] 鄧椿《畫繼》卷三。

[182] 趙希鵠《洞天清祿》。

畫的一種態度，也可看出了。他的兒子友仁，亦曾為畫學博士，宣和中為大名少尹。鄧椿說：「天機超逸，不事繩墨，其所作山水，點滴雲煙，草草而成，而不失天真，其風氣肖乃翁也。」[183] 但湯垕說：「子友仁，略變其尊人之所為，成一家法。」[184] 以臆逆推，則友仁的山水畫，比他的父親更饒有墨戲的成分。他的名作《雲山圖卷》[185]，最可看出前代作者以及南宋畫院作者的不同處。所謂米家法，所謂山水發展上的一個波折，在這畫中表示得非常明顯。這畫中的特點，在於雲水的表現：一方面直接寫出籠著連山的雲煙，一方面運用其特有「米家點」，於是水氣磅礡，雲煙靉靆，而郁出空蒙的天趣。此畫作於庚戌年（恰當西元 1130），題有一詩說：「好山無數接天涯，煙靄陰晴日夕佳；要識先生曾到此，故留筆墨在君家。」他是活到八十歲，假使米芾生他的時候是四十歲，或他作此畫時也是四十歲，則他的生卒可暫推定為元祐五年生，紹興三十年（1090-1170）歿。他當在南宋時期還是活躍的。

[183] 鄧椿《畫繼》卷三。

[184] 湯垕《畫鑒》。

[185] 藏日本山本悌二郎家。

　　李公麟（約 1040-1106），舒城人，他的父親虛一，嘗舉
賢良方正科，任大理寺丞贈左朝議大夫，好藏名家書畫。
公麟自幼耳目濡染，耽習書畫。熙寧三年登進士第，後官至
朝奉郎。平日博求鐘鼎古器，圭璧寶玩。他是一個繪畫的全
才，人物、山水、獸畜，皆所擅長。鄧椿說他的鞍馬逾於韓
幹，佛像追吳道玄，山水似李思訓，人物似韓滉。[186]《宣和
畫譜》卷七說他「始畫，學顧、陸與僧繇、道玄，及前世名
手佳本，至磐礡胸臆者甚富；乃集眾所善，以為己有。更自
立意，專為一家。若不蹈襲前人，而實陰法其要。」在這裡，
似乎他是一個集大成的人，然他的特色卻不在此。以繪畫為
士大夫所有，而刻意表現出士大夫的面目，是他的作品的唯
一特色。他的山水，雖然學李思訓，但已混進了不少墨戲的
成分。董逌跋他的《縣雷山圖》說：「伯時於畫，天得也。嘗
以筆墨為遊戲，不立守度，放情蕩意，遇物則畫，不計其妍
蚩得失。至其成功，則無遺恨毫髮。此殆進技於道而天機自
張者耶？嘗作《縣雷山圖》，遂畫其山林朦朧，使人見面，
如在山中，不假他求也。」[187] 不過他的墨戲成分，不若米家

186　鄧椿《畫繼》卷三。
187　董逌《廣川畫跋》卷五。

父子的那樣極度，他沉潛在李思訓的著色山水中，還保持著
以畫為畫的態度。他的畫馬，也不像唐人那樣的寫實，也是
把胸中的馬寫出來，蘇軾詩所謂：「龍眠胸中有千駟，不惟
畫肉兼畫骨。」孫承澤記他的《韋偃放牧圖》臨本說：「公麟
以妙筆臨之，遂覺吞牛汗血之奇，備盡卷中，馬至萬餘，牧
者千餘，而林木坡陀沮洳不與焉。真奇觀也。」[188] 這樣縝密
而需要長時期經營的作品，又不是草草寫胸中物的作品一樣
的單純了。他喜學佛，有一天他的方外友某僧對他說：「不
可畫馬，他日恐墮其趣。」於是他便不作馬了。他的佛像人
物，也是士大夫眼光下的佛像人物，李廌說：「今觀此像（公
麟的《長帶觀音》）固非世俗可以彷彿；而紳帶特長一身有
半，蓋出奇眩異，世俗驚惑而不識其勝絕處也。比見伯時為
延安呂觀文吉甫作《石上臥觀音像》，前此未聞有此樣，亦
出奇也。」[189] 從這裡我們可以明白，他的觀音不是平民禮拜
的對象，是上流社會中貴婦人的化身。他的佛畫，在日本藏
有若干種。東京美術學校藏有他的羅漢像，溫文爾雅，予以
士大夫式的端莊。這正是和貫休所作的含有士大夫的變化樣

[188] 孫承澤《庚子消夏記》卷三。
[189] 李廌《德隅齋畫品》。

態，成為一個很好的對照。日本侯爵黑田長成藏有他的《維
摩像》，維摩坐炕上，衣冠、眉目、鬚髯全係漂亮士人優雅
的腔調。天女在旁，比閻立本所作的「宮女」，更形秀麗，
無疑是當時貴家小姐的榜樣。畫中線的節奏，迂迴蕩漾，為
閻立本的作品所找不到的。他本來是善於從身分上識別人物
氣品形狀動作的人，《宣和畫譜》說：「尤工人物，能分別狀
貌，使人望而知其廓廟、館閣、山林、草野、閭閻、臧獲、
臺輿、皂隸。至於動作態度，顰伸俯仰，大小美惡，與夫東
西南北之人，才分點劃，尊卑貴賤，咸有區別。」因此他的
人物作品，的確含有重大的歷史意義，的確有不同於前時代
之處。鄧椿說：「吳道玄古今一人而已，以予觀之，伯時既
出，道玄詎容獨步耶。」[190] 孫承澤說他的《袁安臥雪圖》「自
龍眠而後未有其匹，恐前此顧、陸諸人亦未及也。」又說他
的白描《九歌圖》「昔人稱其人物似韓滉，瀟灑似王維，若論
此卷之妙，韓、王避舍矣。他不具論，即如《湘夫人》一像，
蕭蕭數筆，嫣然欲絕，古今有此妙手乎？」[191] 他的白描也屬
於所謂鐵線描，抑揚迴旋，和人物行動的作用相湊泊，竟和

[190]　鄧椿《畫繼》卷三。

[191]　孫承澤《庚子消夏記》卷三。

歐洲文藝復興後的素描同一程度。此點在法國巴黎鳩末博物館（Musee Guimet）所藏他的《鬼神故事》白描中，可以充分地看出來。[192] 所以李公麟在那時候，不但是繪畫上的全才，並且取得了一個最高的地位。

　　王詵，太原人，後居開封，娶英宗女蜀國公主，官至利州防禦使。其私第築寶繪堂，貯藏古今書畫，日夕展玩。他是士大夫而享受豪華富貴，米芾的〈西園雅集圖記〉一文，就是當時以他為中心的豪華和風雅之士大夫生活的寫照。其中說：「……後有女奴，雲鬟翠飾侍立，自然富貴風韻。乃晉卿之家姬也。」這還不算稀罕，《宣和畫譜》卷十二說：「至其奉秦國失歡，以疾薨。神考親筆責洗曰：『內則明淫縱欲而失行，外則狃邪罔上而不忠。』」他的聲色之娛，自然不是尋常人所可想見的了。他畫山水學李成，蘇軾謂他得破墨三昧；但他的環境和李成不同，不能單從李成的影響下發展，所以他方面他還從事李思訓的金碧法，這才適合他的富貴生活的形式。孫承澤記他《設色山水卷》說：「晉卿文藻風流，

[192] La legende de Koei Tsen Mou Chen, Peinture de Li Long-mien. 是否叫《鬼神母親圖》（照德文注解 Mutter der D ä monenkinder 應當譯這四字），但《宣和畫譜》中之著錄，未見此等名目，志此待查。（按即《鬼子母》，一名《揭缽圖》或《賓伽羅》。 —— 鄧注）

掩映當代；所作畫，水墨仿李成，著色則師李將軍。此卷乃
仿李將軍，樓閣橋梁，極其工致，濃郁中饒有青蔥之色，趙
千里不能及也。至末段遙山遠浦，更極畫家妙致。」[193] 因為
生活在富貴豪華中，在畫面上不能不反映出細膩與豐富。因
為本質上是士大夫的天稟，在畫面又不能不保留江湖的青蔥
之意。所以王詵的作品，是二者交錯的凝集。此點在今人關
冕鈞所藏的《萬壑秋雲圖》長卷上，足可驗出。實則王侯、
貴族、士大夫是一條沿線的。不過士大夫中有積極參加治國
平天下的，有消極而遁入山林的，因此生活形式不免分裂，
而繪畫上的風格亦隨之而歧異了。

　　趙令穰，宋宗室，官光州防禦使。少年時，極愛誦杜甫
的詩，又喜仿寫畢宏、韋偃的繪畫。後來專意山水，效王維
作雪景，又學蘇軾作小山叢竹，其作品雖缺乏豪壯的素養，
而優雅溫柔，完全切合其貴族生活的狀態。當時宗室有遠遊
之禁，他足跡不出京洛，天下佳山水，他沒有機會享受。
每作一圖，以新意經營成的，人即戲他說：「此必朝陵一番
回矣！」意謂他雖不涉足名山大川，朝陵時得了些新的印象

[193] 孫承澤《庚子消夏記》卷三。

了。其遺跡《春江煙雨圖卷》[194]可以說是合了王維與李思訓的筆法而成的。一種優柔深遠的氣韻，在宋代前期董、巨、李、范的作品上所找不出的，既沒有崇山峻嶺，又沒有枯木寒林，乃一平淡而自然的江村。筆法細膩平靜，不帶墨戲作者的英颯逼人之氣，而帶有樂天順命的平和之氣。凡此數點，與前時的山水作家以及同時代的墨戲作者，都是相異的。然而他畢竟不是王維，畢竟沒有王維的輞川生活的經驗，所以他的《柴桑賞菊圖》[195]，叢篁亭館用細膩工致的筆法，而山樹則用較流動的寫意筆法，未免不甚調和。然而他還是保持著自己的優柔平靜，所以他所有的獨自的地位是不動搖的。莫是龍說他是士大夫畫，當然不是士大夫是做不到這步田地的。他的弟弟令松，亦善繪畫，學李思訓風格。李思訓在當時，不但未為人拒絕，且上述之李公麟、王詵，皆很喜歡他，趙氏弟兄亦李氏的追慕者。因此明末南宗論者，硬把他和文人絕緣，顯然是不合理的。

晁補之，濟北人，元祐中為吏部郎中，紹聖中謫監信州稅，後又出知泗州。他是詩人而兼畫家，其前輩蘇軾折輩與

[194] 藏日本山本悌二郎家。

[195] 藏日本藤井善助家。

交，一時頗負聲譽。其詩，有人評為凌厲卓犖，風骨遒勁，直追昌黎之室。茲舉出其〈約李令〉一詩為例：「茅簷明月夜蕭蕭，殘雪晶熒在柳條。獨約城隅閑李令，一杯山芋校離騷。」他是山水畫的作家，有人說他學王維，作自然景物。但遺跡無存，我們只從他的詩中，略窺其概。留春堂大屏上自畫山水題云：「胸中正可吞雲夢，盞裡何妨對聖賢。有意清秋入衡霍，為君無盡寫江天。」又自畫山水寄人云：「虎觀他年清汗手，白頭田畝未能閑。自嫌麥壟無佳思，戲作南齋百里山。」寫江天，寫百里山，我們只可想像他所作的是清曠平遠之景。他的四弟說之，也是畫家。年未三十，蘇軾薦至著述科，後官至中書舍人兼吏官詹事。補之題《四弟橫軸畫》云：「黃葉滿青山，枯蒲淨寒水。梟雁下陂塍，牛羊散墟里。擔獲暮來歸，兒迎婦窺籬。虎頭無骨相，田野有餘思。」則說之的畫，是充滿田家景象的東西了。他又作《雪雁》，黃庭堅曾為詩以稱揚。

　　宋子房，鄭州滎陽人，官至正郎。其伯叔宋道、宋迪，皆善山水寒林。而子房的山水則富有獨創精神，所謂不古不今而有新意。但以蘇軾的跋語觀察，他是幾乎近於著色山水的，所謂「若為之不已，當作著色山也」。然他具有士大夫

的英俊氣概，所以仍舊不失為士大夫中錚錚的作者，所謂「觀士人畫，如閱天下馬，取其意氣所到。乃若畫工，往往只取鞭策皮毛，槽櫪芻秣，無一點俊發，看數尺許便倦，漢傑真士人畫也。」徽宗立畫學，子房任博士，命題典試，極盡鉤心鬥角，因此他的作品，更為當時所推崇。

　　此時期帝室貴族高官顯爵的士大夫作家，產出很多。即司馬光、王安石也曾從事繪畫的，司馬光仿李思訓作著色山水，傳王安石的畫亦甚工細。可知當時士大夫畫家之間存有各種體制，不侷於一隅一派，也不限於取意取形的偏頗見解。就上述各家而論，最顯然的，不以畫為畫的一流，認真作畫的一流，介乎二者之間的一流，交錯地發展過去。雖則其中有曲折騰挪，而把初期的成果，愈往豐富圓滿方面推進，乃是無疑的事。且此時期的末葉，圖畫院的作家，就出現一些緊張的狀態了。不過有那些帝室貴族高官顯爵的士大夫作者擋在前面，院中雖不乏傑出的人才，未免被遮掩而處於學生或技師的地位。然他們的準備與業跡，終於在後期充分地發揮了。

第七章　宋代翰林圖畫院述略

　　宋代翰林圖畫院，無論在繪畫史上在教育史上，都是值得注意的一件事。但歷來論者都很含糊，或尊為聖王提倡教育，或譏為偽飾殘破承平，要皆未明它的真相之故。所以我想特闢一章，把它的形象與特點鋪敍出來。這翰林圖畫院究竟是什麼東西？或許可以從這裡窺探到吧！

　　宮廷羅致畫家，由來甚遠，但皆備位於他種職銜，前述唐代的宮廷畫家如閻氏兄弟、李思訓、吳道玄之類，即其一例。設待詔等職以專遇畫家，則流行於五代；蜀中南唐，其風尤甚；當時委實成了二個遙遙相對的繪畫的中心地。宋代統一之業完成而後，先前供職於蜀、唐、梁的畫家，紛紛來歸，於是所謂翰林圖畫院者，益加擴大。待詔、祗候、藝學、畫學正、學生、供奉等名目也增多了。有宋一代畫院職人，在畫史上可考的，竟達一百五六十人，當然失考的還很多。其間自徽宗之後，以及南渡以還，長時期延續它的盛況。所謂院體畫，亦就是在這盛況下成立的。

　　當宋代初期，翰林圖畫院大抵沿五代舊制而稍加擴大，

用以羈縻畫人，本和科舉學校制無關。徽宗政和時立畫學，於是把繪畫併入於科舉學校制，開了一個教育上的新局。現在從入學、肄業、考績、待遇等依次說明。

第一，入學。用太學法補試四方畫工，摘古人詩句為題。例如鄧椿說：「所試之題，如『野水無人渡，孤舟盡日橫。』自第二人以下，多繫舟岸側，或拳鷺於舷間，或棲鴉於篷背。獨魁則不然，畫一舟人臥於舟尾，橫一孤笛。其意以為非無舟人，止無行人耳，且以見舟子之甚閒也。又如『亂山藏古寺』，魁則畫荒山滿幅上，出幡竿以見藏意，餘人乃露塔尖或鴟吻：往往有見殿堂者，則無復藏意矣。」[196] 俞成說：「嘗試『竹鎖橋邊賣酒家』，人皆可以形容，無不向酒家上著工夫。一善畫者，但於橋頭竹外掛一酒簾，書『酒』字而已，便見酒家在內也。（按明唐志契《繪事微言》中，指出此善畫者即李唐，上喜其得鎖字意。）又試『踏花歸去馬蹄香』，不可得而形容，無以見得親切。有一名畫，克盡其妙，但掃數蝴蝶飛逐馬後而已，便表得馬蹄香出也。夫以畫學之取人，取其意思超拔者為上，亦猶科舉之取士，取其文才角出者為優。二者之試，雖下筆有所不同，而得失之際，只較

[196] 鄧椿《畫繼》卷一。

智與不智而已。」[197] 陳善說:「唐人詩有:『嫩綠枝頭紅一點,動人春色不須多。』聞舊時嘗以試畫士,眾工競於花卉上裝點春色,皆不中選。唯一人於危亭縹緲,綠楊隱映之處,畫一美人憑欄而立,眾工遂服。可謂善體詩人之意矣。」[198] 上列詩句,無論其含有多量畫意,然以之命題試士,那也不過本著命運鉤心鬥角,爭一時的智巧,和以詩取士、以經義取士的那般僥倖名利的把戲,有何分別?然而在當時士大夫社會下必須這樣辦,才算是一種韻事或故事。

第二,肄業。畫人入院而後,儼然是學生的樣子了。其中分設科目,兼習輔助學科,分列等級,應有盡有。《宋史‧選舉志》說:「畫學之業,曰佛道,曰人物,曰山水,曰鳥獸,曰花竹,曰屋木。以『說文』『爾雅』『釋名』教授。『說文』則令書篆字,著音訓;餘則皆設問答,以所解義,觀其能通畫意與否?仍分士流雜流,別其齋以居之。士流兼習一大經或一小經。雜流則誦小經,或讀律考。」平日工作,時得親接御府搜藏物,鄧椿說:「亂離後有畫院舊史,流落於蜀者二三人。嘗謂臣言:『某在院時,每旬日,蒙恩出御府圖軸

[197] 俞成《螢雪叢說》。

[198] 陳善《捫虱新語》。

兩匣，命中貴押送院，以示學人。』」[199] 院人是學生，皇帝就是教授，怎樣畫，畫什麼，皆取決於皇帝。朱壽鏞說：「宋畫院眾工，必先呈稿，然後上真。所畫山水、人物、花木、鳥禽，種種臻妙。」[200] 鄧椿也說：「上時時臨幸，少不如意，即加漫塗，別令命思。雖訓督如此，而眾史以人品之限，所作多泥繩墨，未脫卑凡，殊乖聖王教育之意也。」[201] 特別是徽宗，他原不會做皇帝的。元順帝愛徽宗的畫，翰林學士康里巎巎進言：「徽宗多能，惟一事不能。」帝問：「一事如何？」對曰：「獨不能為君爾！」他是畫家，他不能為君，他卻能做畫院教授。如其畫院人材的才學都不如他的話，先呈稿，加漫塗，還不算冤枉。不過皇帝不是個個像徽宗的，這就難為了院人了。從來視院人如工人，多半因為他們安於這個狀態之故。

第三，考績。院中也行平時或晉級考試，這種考試，似乎和入學考試同樣也以詩句命題的。鄧椿說：「戩德淳，本畫院人，因試『蝴蝶夢中家萬里』一題，畫蘇武牧羊假寐，以

[199] 鄧椿《畫繼》卷一。

[200] 朱壽鏞《畫法大成》。

[201] 鄧椿《畫繼》卷一。

見萬里意，遂魁。」[202] 陳繼儒說：「宋畫院各有試目，思陵嘗自出新意，以品畫師。」[203] 陳氏下文即摘出含有畫意之詩句，則所謂思陵自出新意者，當亦是些詩句。此種考績，亦惟宋代畫學有此，以後就不行了。於慎行說：「宋徽宗立書畫學。書學，即今（明代）文華殿直殿中書，畫學即今武英殿待詔諸臣。然彼時以此立學，有考校；今只以中官領之，不關藝院。」[204]

　　第四，待遇。畫人究竟是技術人員，在宋初就有不能擬外官的規定。馬氏《文獻通考·選舉志》說：「宋太祖皇帝開寶七年詔：司天臺學生及諸司伎術工巧人，不得擬外官。」真宗時，院人的身分比較提高些了，馬氏前引書說：「真宗天禧元年詔：伎術人雖任京朝官，審刑院不在磨勘之例。」又說：「乾興元年中書言：舊制翰林、醫官、圖畫、琴、棋待詔，轉官止光祿寺丞。天禧四年乃遷至中元、贊善、洗馬、同正，請勿逾此制。惟特恩至國子博士而至。」徽宗時立畫學，其升遷有一定階程，《宋史·選舉志》謂：「始入學為外舍，外舍

202　鄧椿《畫繼》卷六。

203　陳繼儒《妮古錄》。

204　于慎行《谷城山房筆塵》。

升內舍,內舍升上舍。士流三舍試補升降以及推恩如上法。惟雜流授官,上自三班借職,以下三等。」這時候,畫人的待遇已較他種伎術人員為優異了。鄧椿說:「本朝舊制,凡以藝進者;雖服緋紫,不得佩魚。政、宣間,獨許書畫院佩魚,此異數也。又諸待詔每立班,則畫院為首,書院次之,如琴院、棋、玉、百工皆在下。又畫院聽諸生習學,凡系籍者,每有過犯,止許罰直。其罪重者,亦聽奏裁。又他局工匠,日支錢謂之食錢,惟兩局則謂之俸直。勘旁支給,不以眾工待也。」[205] 這種待遇的改善,就是官廷向例,以工匠待遇畫人的,現在則以士大夫待遇畫人了。然而畫人畢竟還是技術人員,他們不過從工匠的地位,躋到技師的地位罷了。因為種種的限定,他們不能再有更上的待遇了。鄧椿說:「祖宗舊制,凡待詔出身者,止有六種……徽宗雖好畫如此,然不欲以好玩輒假名器。故畫院得官者,止依仿舊制,以六種之名而命之,足以見聖意之所在也。」[206]

凡一種制度的成立,必基於社會先行的風尚及其必要。所謂制度,換言之,乃是一種約束。而統治的上層,即靠著

205 鄧椿《畫繼》卷十。
206 鄧椿《畫繼》卷十。

這種約束去駕馭那種風尚，去取得那種必要。自盛唐之際，佛畫轉入新風格，山水畫取得了獨立地位，於是繪畫脫離了宗教的附庸。繪畫順流而下地發展下去，經過不少的挫磨與脹大，完全轉而為士大夫社會的所有物，為士大夫社會之自覺自發的手段了。然而同是士大夫社會，因為它包容著不同的生活形式，由不同的生活形式而生出對於繪畫之不同的趣味，於是繪畫的作風亦隨之而不同了。宮廷是士大夫社會的塔尖，它有它自己的趣味，它所要集中而留作自己享受的藝術，是和宮廷趣味相切合的藝術。有此情形，就成立了圖畫翰林院的科舉制度，就醞釀出所謂院體畫的作風。

　　院畫或院體畫的名稱，有人謂始於南渡之後。郁逢慶說：「宋高宗南渡，萃天下精藝，良工畫師者亦與焉。院畫之名，蓋始於此。自時厥後，凡應奉詔所作，總目為院畫。」[207] 其實不然，在熙寧以前已有此名稱。郭若虛說：「李吉京師人，嘗為圖畫院藝學，工畫花竹翎毛，學黃氏為有功，後來院體，未有繼者。」[208] 當宋代初期，黃氏父子的花卉翎毛，高文進的人物，風靡一時，做了院人的典範，院人爭相仿

[207] 郁逢慶《續書畫題跋記》。

[208] 郭若虛《圖畫見聞志》卷四。

學。因為黃氏父子以及高文進的作品，富麗精緻，特別適合於宮廷趣味之故。在此時期所謂院體畫者，已種了一個根因。此後日積月累，由花卉翎毛人物等題材，擴大而至於山水，乃有南宋山水畫上的院體畫。把院體畫安於不拔的基地上而成為一種特殊的風格，則確然起於南宋。

　　現在我想指出通常稱為院體畫的一般特質，這很簡單，我們可以從那些故事或院人的論議中找尋。關於院體畫的一般特質，我得到兩點。第一是形似，鄧椿說：「徽宗建龍德宮成，命待詔圖畫宮中屏壁，皆極一時之選。上來幸，一無所稱。獨顧壺中殿前柱廊拱眼『斜枝月季花』，問畫者為誰？實少年新進。上喜賜緋，褒錫甚寵，皆莫測其故。近侍嘗請於上，上曰：月季鮮有能畫者，蓋四時朝暮，花蕊葉皆不同。此作春時日中者，無毫髮差，故厚賞之。」又說：「圖畫院，四方召試者源源而來，多有不合而去者，蓋一時所尚，專以形似，苟有自得，不免放逸，則謂不合法度，或無師承。故所作止眾工之事，不能高也。」[209] 所謂形似，又非空空洞洞平凡的形似，且為附有條件的形似。湯垕說：「（徽宗）當時設建畫學，諸生試藝，如取程文等高下為進身之階。故一

[209] 鄧椿《畫繼》卷十。

時技藝，皆臻其妙。嘗命學人畫孔雀升墩屏障，大不稱旨。
復命餘子次第進呈，有極盡功力，亦不得用者。乃相與詣闕
請所謂？旨曰：『凡孔雀升墩，必先左腳，卿等所圖俱先右
腳。』驗之信然，眾工遂服。其格物之精類此。」[210] 即此一
點，已可概見其對於形似的苛求了。第二是格法，前引鄧椿
的話中，有院畫應備法度或師承的條件，這也是特質之一，
並且與形似有連帶關係的。然形似在求物件之真實，格法則
為古人繩墨法度的崇尚，兩者實在是兩件事情。宣和書院待
詔韓拙的主張，不啻是院人崇尚格法的代辯者。他說：「人之
無學者，謂之無格；無格者，謂之無前人之格法也。」又說：
「夫傳古人之糟粕，達前賢閫奧，未有不學而自能也，信斯言
也。凡學者宜先執一家之體法，學之成就，方可變易為己格
斯可矣。」因為他屑屑於格法，於是對於一般較為自由自發
的畫家，謂他們是「寡學之士，其性多狂」，不足為訓。[211] 我
們看了上述兩個特質，再一看蘇東坡們排斥「論畫以形似」
以及「作詩必此詩」的主張，這真是一個很奇妙的對照。不
過我們須明白這是從生活形式的分裂而導致的，不是有什麼

[210] 湯垕《畫鑒》。

[211] 韓拙《山水純全集》。

上下層的意義存其間。或有人說：院體畫崇尚形似和格法，作者奴役於這兩種桎梏之下，絕不會有新的什麼發現。然事實絕不如此簡單，所謂形似與格法，乃泛指一般特質。有些作品，不因形似與格法的高臨而損失它們的價值；也有些作品，依託在形似與格法之下而可以滋長出新芽來。因此，我想再把院體畫上含有發展意義的特殊畫風提出來說一說。

據我的觀測，院體畫之富麗精緻的畫風，先從花卉翎毛等小品上出發，此從前述黃氏父子多寫禁御所有珍禽瑞鳥，奇花怪石，以及徽宗所苛求形似的晴夏月季和孔雀升墩等情形上看出。由花卉翎毛展開出來，然後及於宮室樓閣畫及山水畫上。而宮室樓閣畫，尤切合於宮廷奢麗的趣味，把此種畫風無顧慮地發揮出來，簡直做了院體畫的中堅。及於山水，還是後來的事，因為山水不是宮廷圈域內的事物。不過為了宮室樓閣畫包含山水樹石人物仕女種種，它就做了院體畫風由花卉翎毛小品過渡到山水大作上的橋梁。現在來講宮室樓閣畫吧。鄧椿說：「畫院界作最工，專以新意相尚。嘗見一軸甚可愛玩：畫一殿廊金碧煥耀，朱門半開，一宮女露半身於戶外，以箕貯果皮作棄擲狀。如鴨腳、荔枝、胡桃、榧、栗、榛茨之屬，一一可辨，各不相因，筆墨精微，有如

此者。」[212] 在此段記錄中，已可看出宮室樓閣畫的精工豔麗了。宮室樓閣畫，或稱界畫，或稱屋木，似乎全是機械方面的東西。然其所包含的，山水樹石人物仕女，無所不有。尤其仕女，精工倩麗，具有時代之特別的意義。上面已經指出，自唐至宋，在閻立本、周昉、李公麟的仕女作品上，顯然可以認出仕女的形態，從理想的而日趨於現實的，從《列女傳》的造作型而日趨於詩歌或小說中的自然型。界畫中的仕女，如鄧椿所指出的，愈向現實的自然的方面發展，更可無疑。此當時挾有成見的評論家，亦早已看出。郭若虛說：「今之畫（婦人形相），但貴其姱麗之容，是取悅於眾目。」[213] 米芾說：「今人絕不畫故事，即為之人，又不考古衣冠，皆使人發笑。」[214] 專以新意相尚，於是以現實的姱麗之容為物件。什麼叫作古衣冠？全不在畫人的眼裡了。從此點觀測，題材的變換以至人物形象的變換，在繪畫史上，已含有攪動的意義了。這個攪動的結果，使繞在宮廷一隅的畫壇出現了一種新風格。窪爾佛林說：「通常，新的風格出現時，人們每以為繫乎構成作品的諸種物件上起了變化。但細察之，不但用為

[212] 鄧椿《畫繼》卷十。

[213] 郭若虛《圖畫見聞志》卷一。

[214] 米芾《畫史》。

背景之建築以及器用服飾的變化，而人物自身的姿態，亦異
於往昔了。惟有人體姿勢動作的描寫上所現的新感覺，才做
了新的風格之核心。因此在這意義上的風格這概念，較今日
通常所慣用的，殊更含有重要的意義。」[215] 這段話，窪氏為
解釋義大利文藝復興時代的藝術而說的，引在此地，未免不
倫。然至少可幫助我們理解風格遞變的關節，至少可使我們
對於宮室樓閣畫，不人云亦云地作片面的厭惡。

　　在唐代，雖有宮室樓閣畫，但還不怎麼盛行，至五代宋
初才露頭角。特別是郭忠恕、王士元等，已見前述。其後圖
畫院中燕文貴、蔡潤、呂拙、劉文通、王道真、高懷節、高
元亨、任安、侯宗古等，皆負界畫的盛名。尚有許多不知名
的以及兼作此道的人，其作品並為世人所重。後年的馬遠、
夏珪，我們以為山水作家，不知亦工為此道。王士禎說：「畫
家界作最難，如衛賢、馬遠、夏珪、王振鵬（元人），皆以此
專門名家。」[216] 宋代界畫的隆盛，於此可見。此種作品，被
著錄的以及流傳到現今的還不在少數；往往取瑤臺閬苑仙女
仙童一類青春不老的幻想，或隋煬帝、唐明皇一類宮廷享樂

[215] Wolfflin, H. , Die Klassische Kunst, S. 227, München, 1924.

[216] 王士禎《香祖筆記》。

的故事為題材，窮奢極麗，以切合當時的宮廷趣味。所以米
芾皺著眉頭說：「古今圖畫，無非勸戒。今人撰《明皇幸興慶
圖》、《吳王避暑圖》，重樓平閣，徒動人侈心。」[217] 這米老
先生歎息的背後，實隱有此種傾向發展的嘩叫。

　　宮室樓閣畫，在當時誠然是一種新風格，誠然是攪動了
繪畫之平靜的世界。但它的變革，只局於宮廷的一隅；在士
大夫懷鄉（山水）癖的當時，除了把它的豐富精神影響於同
時的山水畫上，作了院體畫從花鳥小品過渡到山水巨製的橋
梁外，它不復有更宏大的成就了。關於山水畫上的院體畫，
俟下章申述。

[217] 米芾《畫史》。

附錄[218]—— 宋代院人錄

太祖（960-976）

待詔　王靄（初為祗候）高益　蔡潤（由南唐轉來）
　　　勾龍爽

祗候　趙長元（由蜀轉來）　厲昭慶（同上）

藝學　夏侯延祐　董羽（由南唐轉來）

學生　趙光輔（由蜀轉來）

太宗（976-997）

待詔　高文進　高懷節　牟谷（初為祗候）

祗候　李雄　呂拙　高懷寶　王道真

不明　燕文貴

[218] 此係根據《圖畫見聞志》、《聖朝名畫評》、《畫繼》、《畫鑒》以及厲鶚
的《南宋院畫錄》等書摘出。

真宗 (998-1022)

待詔　陶裔（初為祗候）　卑顯　荀信

祗候　高元亨　燕貴

藝學　劉文通

不明　馮清閣　王端　龍章

仁宗 (1023-1063)

待詔　高克明　裴任從

祗候　屈鼎　梁忠信　支選　陳用智

神宗 (1068-1085)

待詔　鐘文秀　侯文慶　董祥　王可訓

祗候　葛守昌

藝學　李吉　崔白（不受職而為御前祗應）

學生　侯封

徽宗 (1101-1125)

待詔　和成玉　馬賁　郭待詔（失名）

畫學　張希顏　兼至誠　朱漸（年未三十不受職）

不明　能仁甫　朱宗翼　徐確　何淵　李希成　戰德淳

第二篇　《唐宋繪畫史》

　　　　韓若拙　孟應之　宣亨　盧章　劉益　富燮
　　　　田逸民　侯宗古　郗七　周照　任安　薛志
　　　　周怡

曾為徽宗待詔而轉入高宗待詔的：

李唐　劉宗古　楊士賢　李迪　李安忠　蘇漢臣

朱銳　李端　張浹　顧亮　李從訓　閻仲

周儀　焦錫　胡舜臣　張著

高宗（1127-1162）

待詔（由徽宗時代轉來者見上）馬和之　馬興祖　李瑛

劉思義　陸青　馬公顯　尹大夫　林俊民　蕭照

祗候　賈師古　韓祐

不明　陳喜　朱光普

孝宗（1163-1189）

待詔　蘇焯　毛益　林椿

祗候　閻次平　閻次于

光宗（1190-1194）

待詔　劉松年　吳炳　李嵩（至寧宗、理宗時猶任職）

不明　張茂

寧宗（1195-1224）

待詔　蘇堅　白良玉　梁楷　陳居中　高嗣昌　蘇顯祖
　　　夏珪　馬逵　馬遠

祗候　馬麟

不明　李興宗

理宗（1225-1264）

待詔　孫覺　魯宗貴　陳宗訓　俞琪　胡彥龍　史顯祖
　　　李海茂　孫必達　顧興裔　張仲　崔友宗　馬永忠
　　　顧清波　范安仁　陳可久　陳玨　朱玉　白用和
　　　宋汝志　毛允昇　侯守中　曹正國　王華　豐興祖
　　　錢光甫　徐道廣　謝昇　顧師顏　朱懷瑾

祗候　戚仲　方椿年　王輝

度宗（1265-1274）

祗候　樓觀　李永年　李權

不明　梁松　李紹宗　李永

第八章　後期館閣畫家及其他

　　第六章中所指出的士大夫畫之錯綜的發展中，最顯然的是隨筆墨戲和精工的著色山水之兩潮流的交錯以及佛畫之純粹士大夫化。宋室南渡以後，仍順著這個風氣而展開。但勢之所趨，表面上李思訓父子一派的著色山水，較其他體制更多量地發輝，日積月累成了所謂院畫的傳統形式。其實在中期，墨戲和著色山水，雖顯然是兩條路的，但中間還沒有什麼大的裂痕。米芾是一墨戲的作家，但他似乎不十分拒絕工細的著色山水。孫承澤記他的山水小幅說：「山峰圓秀，點法筆筆生潤，林木陰翳，又稠密而不雜亂。至人物樓閣屋宇橋梁漁艇，極其纖秀，似唐人小界畫。」[219] 李公麟常效小李將軍的著色山水，而未曾妨礙他所兼蓄的墨戲。南渡以後情形就略有不同。宗室趙伯駒、伯驌兄弟以及我名為館閣作家的畫院群彥，墨戲成分較少而傾向李思訓父子一派的精工的著色山水較多。在不汨沒士大夫的根性之下，成就南宋特有的風尚。趙希鵠說：「唐李將軍作金碧山水，其後王晉卿、趙大

[219] 孫承澤《庚子消夏記》卷三。

年，近日趙千里皆為之。大抵山水，初無金碧水墨之分，要在心匠布置如何耳。若多用金碧，如今生色罨畫之狀，而略無風韻。」[220] 這一來，於是人們視北宋南宋的作風，截然為二，以為北宋饒有「士氣」，而南宋流為「匠氣」了。

　　明末宗派論者，乘這個罅隙，抬出李思訓為北宗之祖，以為趙伯駒、伯驌以至馬、夏輩皆傳自李氏的，同時抬出王維為南宗之祖，以為荊、關、董、巨、米氏父子皆傳自王氏的。荊、關、董、巨的作品和王維，米氏父子的作品和荊、關、董、巨，中間不知相差多少，哪裡能夠緊緊地聯為一脈？同樣，趙伯駒、伯驌兄弟以及馬遠、夏珪的作品，無論如何和李氏父子的作品不可同日而語的，此乃自明之理。而且在中國繪畫上所謂「學某家」或「出自某家」，我們不能太拘泥地去解釋。所以在這裡，雖說南宋作家都傾向李思訓父子，不過是表明精工的著色山水畫之盛行，或表明繪畫愈向豐富爛熟的方面膨脹，絕不是說，又回復到李思訓的時代了。好在南宋作家的作品，遺留到現在的不算少數，足可以資我們的尋繹。

　　趙伯駒，宋宗室，官浙東路鈐轄。山水、花果、翎毛，

皆所擅長，人物亦特出，精神狀貌，分別得很周詳。在當
時，高宗甚器重他。其畫山水設色雖濃而精神清潤，後年
的趙孟大半是仿他的。孫承澤記其《待渡圖》說：「高峰密
樾，青翠欲滴；兩岸之人，登舟者與牽騎而候者，情景如
見。」又記他的花鳥卷說：「叢花淺浦，群羽翔泳其中，生意
爛然。」[221] 其弟伯驌，官觀察使，亦擅山水、人物、禽魚。
孫承澤說他的《畫魚》長卷：「備盡喁游泳之妙……貴介而有
此清韻，亦可取也。」[222] 伯駒兄弟，仍是士大夫作家，自無
庸疑。董其昌是南宗運動的主將，然對伯駒兄弟，亦不敢埋
沒。他說：「李昭道一派為趙伯駒、伯驌，精工之極，又有士
氣。」[223] 這樣以北宗擬為作家匠人，以南宗尊為文人士大夫
的立論，不消他人來加以指摘，董其昌早自披其頰了。關於
此點，不但伯駒兄弟如此，凡南宋代表的畫院作家，無一不
是「士氣」的支撐者，無一不是士大夫畫的繼承者；視為作
家匠人，根據非常薄弱。所以我在上面斷言，士大夫社會包
容著不同的生活形式是有的，別為士大夫與非士大夫是沒有
理由的。本著這個意義，我以為我們只能把士大夫之館閣的

[221] 孫承澤《庚子消夏記》卷三。

[222] 孫承澤《庚子消夏記》卷八。

[223] 董其昌《畫禪室隨筆》卷二。

傾向來別於士大夫之高蹈的傾向；其在身分上是一樣的，即
同樣是士大夫；不過因二者生活形式的不同，反映在作品上，
亦顯出不同的體制罷了。現在我想選擇可以代表的若干畫院
作者，來觀察他們的究竟。

　　李唐（約 1048-1128），河陽三城人，徽宗朝補入畫院，
南渡後復職待詔，賜金帶。人物、山水以至畫牛，皆傑出一
時。高宗甚器重他，嘗題他的《長夏江寺卷》說：「李唐可
比唐李思訓。」他的山水畫，起初學李思訓，後來變化而成
獨自的作風。其皴法和畫水，皆曾予以革新的意義。饒自然
說：「李唐山水，大劈斧皴帶披麻頭各筆。作人物屋宇，描
畫整齊。畫水尤覺得勢，與眾不同。南渡以來，推為獨步，
自成家數。」[224]《格古要論》說：「李唐……喜作長圖大障，
其名大劈斧皴，水不用魚鱗縠紋，有盤渦動盪之勢，觀者神
驚目眩，此其妙也。」[225] 其畫面上的體格布置，尤為後人所
重視。元季四大家之一的吳鎮說：「南渡畫院中人固多，而
惟李晞古為最佳，體格具備古人，若此卷（《關山行旅圖》）
則取法荊、關，蓋可見矣。近來士人有畫院之議，豈足為深

[224] 饒自然《山水家法》。

[225] 見厲鶚《南宋院畫錄》所引。

知晞古者哉？」文徵明也說：「余早歲即寄興繪事，吾友唐子畏同志互相推讓商榷，謂李晞古為南宋畫院之冠，其丘壑布置，雖唐人亦未易有過之者。若余輩初學，不可不專力於斯何也？蓋布置為畫體之大規矩。苟無布置，何以成章？而益知晞古為後進之准。惜子畏已矣，無從商榷。」[226] 吳鎮和文徵明，被後人尊為南宗的嫡裔，他們推尊李唐如此，可知李唐不但不是和士大夫對立的人，而且是士大夫作家中的佼佼者。

　　李迪，河陽人，宣和時蒞成畫院，授成忠郎。紹興間復職，賜金帶；歷孝宗、光宗凡三朝。工畫花鳥竹石，山水小景。其作品，寫生中含有無限神采與力量，為當時院畫中所少有。吳其貞說：「李迪《雪禽圖》絹畫一幅，雙鉤雪竹，一鳩集於枯木上，作寒冷狀。精俊如生，氣韻絕倫，神品也。」[227] 他觀察獸畜禽鳥的性狀動作，非常精到，所以能傳達出各種禽獸的特色。汪砢玉說他的《枸杞鶺鴒圖》：「帶雪枸杞，朱實累累；草際鶺鴒，翹翹欲起。」說他的《鷹熊圖》：

[226] 吳、文的話皆見張泰階《寶繪錄》。

[227] 吳其貞《書畫記》。

「峭壁荒巖，鷹熊顧盼，隱隱動掎角之勢。」[228] 他的作品，不同於一般院人，就在於有生氣和力量。

李安忠，初居宣和畫院，紹興間復職，賜金帶。工為花鳥獸畜，旁及山水。他也是寫生的能手，也是深識鳥獸性狀的人。吳其貞說：「李安忠《牧羊圖》絹畫一幅，精彩如新。群羊食草於坡上，有一牧童上樹捕八哥，一牧童在樹下張望意思，種種類生。」[229] 這也是他從生動方面所得到的效果。他又善畫鼠，吳師道跋他的《鼠盜果畫》說：「徐崇嗣嘗畫《茄鼠圖》，今李安忠畫鼠咬荔枝。同一機軸，世之可畫物甚多，而彼乃用心於鼠，亦異矣。使觀者變憎為玩，豈非筆墨之妙足以移人也哉？」[230] 日本根津嘉一郎藏有他的《鶉圖》，精工生動，確非偶然所可做到的。

蘇漢臣，開封人，宣和畫院待詔，紹興間復官，孝宗初授承信郎。他是一個人物畫家，釋道故事以至仕女嬰兒，皆突過時人。當時西湖五聖廟、顯應觀，皆有他的壁畫，為一般評者所稱道，惜毀於火而失傳。其作仕女得閨閣之態，紹

[228] 汪砢玉《珊瑚網》。

[229] 吳其貞《書畫記》。

[230] 吳師道《吳禮部集》。

述唐張萱、周昉，五代杜霄、周文矩，而為宋代唯一的作者。宋代貴族婦女的神情、體態、氣度，一一可從他的仕女畫中認辨。他關於嬰兒的作品，尤負盛名。吳其貞記他的《擊樂圖》說：「鏡面一人，滿身樂器，二嬰兒撫肩觀其擊樂，用筆清勁，逼似唐人。」[231]吳鎮記他的《嬰兒戲浴圖》說：「蘇漢臣作嬰兒，深得狀貌，而更盡神情，亦以其專心為之也。此幀婉媚清麗，尤可賞玩。」[232]其題材，往往從當時的遊戲消遣中取得，偏安南國的一種怠惰清閒的情形，反映在他的畫當中了。

馬和之，錢塘人，紹興中登第，後官至工部侍郎。因周密的《武林舊事》中，記馬氏為御前畫院十人的首席，於是相沿當作馬氏也是院人。人物、佛像、山水等，皆有獨到之處。並一洗當時華藻之習尚，而自成風格。高宗書《毛詩三百篇》，每書一篇虛其後，命和之作畫。他的《毛詩圖》可和李公麟的《九歌圖》作配，因此傳至後代，凡搜藏者，爭得一鱗一片，亦視為至珍。他所作人物用柳葉描，有些類吳道玄，時人稱為小吳生。工致而飄逸，如行雲流水，動盪周

231　吳其貞《書畫記》。
232　張泰階《寶繪錄》所錄。

旋，皆中節奏。他的山水畫清遠閒逸，亦被後來的所謂文人
畫者所推崇。王蒙說：「畫家以沖淡勝者為至，若瘦硬嚴整，
則又涉作者氣，知音士人所不貴也。錢塘馬和之……務脫去
鉛華豔冶之習，而專為清雅圓融；向來畫院一派，至是而為
之一洗矣。此卷（山水）更有晉、唐人格，又非《毛詩》等圖
所得倫比也。」文徵明說：「余謂南宋畫院中，如劉、李、馬、
夏之稱翹楚，下若蘇漢臣、蕭照、李從訓、李嵩輩，自成一
家，擅美當時。間有以荒勁勝，更有以穠豔勝，然皆倚於一
偏。要之清潤中和之氣，邈乎其未有也。吾友某，近得和之
畫卷（山水），秀潤閒雅，無所不具；回視劉、李諸君，不啻
徑庭。元季子久，謂其全法右丞，信非虛語，奚俟後人之喋
喋也。」[233] 馬和之正是和李唐一樣，是一個十足的士大夫作
家，在這一點上南宋乃自北宋發展出來的，不容一刀割斷，
尤甚洞亮了。

　　蕭照，濩澤人，靖康中流入太行為盜。一日掠至李唐，
檢其行囊，不過粉奩畫筆數事。照早聞李唐姓名，即隨唐學
畫，並一同南渡。紹興中，得居畫院待詔之職。他畫山水學
董源法，皴法遒勁，落墨瀟灑，人謂更勝於李唐，其畫富於

[233]　王、文的話皆見張泰階《寶繪錄》。

力的要素,奇峰怪石,望之有波濤洶湧、雲屯風卷之勢。
當時西湖寺院,亦有他所作的壁畫,和蘇漢臣同為時人所推
尊。其所作《中興應瑞圖》卷十二幅,是他精力所萃之作;
湯允謨謂「全師李唐,幾於亂真。」[234]董其昌亦謂:「蕭照
為李晞古之嫡塚,更覺古雅。此卷窮工極妍,真有李昭道風
致。」[235]今人方若(天津)藏有他的《山田圖卷》,工細中滿
流著自然的音韻,山巒清潤可愛;惟屋宇略覺平板,因此不
免起不調和之感。

　　劉松年,錢塘人,初為淳熙畫院學生,紹熙升待詔,寧
宗朝進《耕織圖》,稱旨賜金帶,山水人物師哲宗之婿駙馬都
尉張敦禮,然神氣鬱勃,遠過其師。山水樹石發達到南宋,
已極盡豐富圓熟的能事。作家們在這時惟有以機智取勝,才
不枉費心力,才不為古人所掩。劉松年就在這個情形下,扮
演了獨特的角色。《畫傳》說:「劉松年多作雪松,四圍暈墨,
松針先以墨筆疏疏畫出,再以草綠潤點。其幹則用淡赭著半
邊;留上半者雪也。」[236]吳其貞記他的《松亭圖》說:「寫一

234　湯允謨《續過眼雲煙錄》。

235　卞永譽《式古堂書畫匯考》所錄。

236　見厲鶚《南宋院畫錄》所引。

平坡，二松樹，一亭子，前有歧頭小路，皆為深草，不見路，惟兩頭草分處則徑也，此松年著意妙處。」又記他的《耕織圖》說：「色新法健，不工不簡，草草而成，多有筆趣。內中『五月之圖』，屋梁上貼一張天師，是為張口作法者，使人見之，無不意解。」[237] 此等紀錄，足以證明他在用筆、構圖、造境上，力爭機智而取得特有之地位。其《蘭亭修禊圖》卷，今藏蘇州顧鶴逸家，工致中自有不可掩埋的瀟灑之風。人物甚多，舉止情態，各各互相照應，絕不存有牽強。李公麟所優為的地方，他亦不肯相讓。日本岡田北四郎亦藏他的《盧仝煎茶圖》，此為歷經前代鑒賞家著錄的名作。主人、婢女、老僕，神情活潑，非諳熟士大夫日常生活情形者，自難能出此。

李嵩，錢塘人，少年時為木工，係李從訓的養子。從訓歷官待詔於宣和及紹興畫院，擅長人物山水。嵩工作人物及宮室樓閣畫，亦歷官光宗、寧宗、理宗三朝畫院的待詔。他的人物畫，可以說亦想從機智方面鑽露頭角，所以大多取材婦女嬰兒以及骷髏之類。吳其貞說：「李嵩《骷髏圖》紙畫一小幅，畫在澄心堂紙上，氣色尚新。畫一墩子，上題三字曰

[237] 吳其貞《書畫記》。

『五里墩』，墩下坐一骷髏，手提一小骷髏，旁有婦人乳嬰兒於懷。又一嬰兒指著手中小骷髏，不知是何意義。」[238]《太平清話》中也說：「余有李嵩《骷髏圖》，團扇絹面，大骷髏提小骷髏，戲一婦人，婦人抱一小兒乳之。下有貨郎擔，皆零星百物可愛。」大約此種題材，出於當時流俗的因果或關於生死的傳說，正是一種表現機智的新材料。他關於宮室樓閣和風俗人情的作品很多，用筆精工高古，並皆現世享樂的縮影。袁華《耕學齋詩集》中題他的《四迷圖》有一段說：

> 建炎已後和議成，歲聘雜遝金源東；自茲民不識戈甲，
> 江南花草春融融。寬衫大帽修眉翁，低頭高揖身鞠躬；
> 輕裘緩帶竟莫顧，姓名卻倩長須通。阿環雙手闌前起，
> 傾身送酒如當熊；就中老奴增意氣，鯨吸不覺金樽空。
> 平康巷中月姣姣。溫柔鄉里花叢叢；寶釵斜敧粉胸露，
> 如此良宵偏惱公。蜀絲錦帳仙凡隔，微見凌波羅襪弓；
> 更呼博塞相娛樂，倩妝夾座分青紅。玉盆骰子呼五白，
> 百萬一擲逡巡中；錦裙繡袂金條脫，瑤環瑜珥珠玲瓏。
> 梟盧不成戰屢北，祖跣抱膝心忡忡；兩生格鬥氣力雄，
> 手挾長劍星流紅。白日橫行都市里，粗豪不數秦漢宮；

238 吳其貞《書畫記》。

翠鈿委地花狼藉，哀情已多樂未終。

由此可見其畫的繁瑣而赤裸裸地表出現世的生活。日本早崎梗吉藏有他的《仙山瑤濤圖》，漫天波紋，全由細線鉤成，為洶浪，為奔濤，為卷旋，為濺沫，流動而自然，可以說是人工的上品。

梁楷，善繪人物山水，嘉泰間授畫院待詔，賜金帶，不受而去。他是好酒的人，行為不羈，自號梁風子。他的畫，有精工之極，有草草而成。前者為畫院中人所重視的，惟少傳世；後者是恣意揮霍的墨戲，最可看出他的縱酒狂放的性格。他的畫法所謂撇捺折蘆描，堅勁錯落，像石恪一樣，刻意傳出一種譏刺的風度。吳其貞說：「梁楷白描《羅漢圖》，紙畫一卷，紙墨如新。人物衣折，皆為釘頭鼠尾；有一衣巾老人，作迎送之意，胯下拖出一尾，是為龍王也。」[239] 他的遺作，日本松平直亮伯爵藏有他的《李太白像》，寥寥數筆，把那縱酒的大詩人之飄然非人間的風度，無遺憾地跌落了出來。又藏他的《六祖圖》，恣意撇捺，所謂撇捺折蘆描，所謂釘頭鼠尾描，皆可從此作中證驗。佛畫自經士大夫化之後，及於南宋更因社會情形的移轉，便有一蹶不振之勢。是時所

[239] 吳其貞《書畫記》。

謂佛畫者，凡一切神聖莊嚴的意味，完全失掉，不是院人的點裝矯作，便是如梁楷之類的墨戲漫塗了。日本酒井忠道伯爵藏有他的《山水冬景圖》，二三老幹巨株，支援於畫面上，以見歲寒頑抗的情形，這也是存有他的其他作品中的「強性」。就他的遺作來看，他畢竟是一個本色的士大夫。

夏珪，寧宗朝畫院待詔，賜金帶。他是李唐以來山水的高手，且有米家墨戲的成份存於其間。畫雪景筆法蒼老，墨汁淋漓；有人謂從范寬脫胎出來的。王士禎說：「夏珪《雪江歸棹卷》，於浦溆曲岸間，作罷眼短籬，叢竹蒙茸，雪屋數椽，掩映林薄中，極荒寒之趣。」[240] 他是一個院人中的特出者，後人都不以普通院人待遇他，因為他具有十足的士大夫氣質。倪瓚說：「夏珪所作《千岩競秀圖》，岩岫縈回，層見疊出，林木樓觀，深邃清遠，亦非庸工俗史所能造也。蓋李唐者，其源出於范、荊之間，夏珪、馬遠輩又法李唐，故其形模若此。便如馬和之人物犬馬，未嘗不知祖吳生而師龍眠耳。」[241] 董其昌也說：「夏珪師李唐，更加簡率，如塑工所謂減塑，其意欲盡去模擬蹊徑，而若滅若沒，寓二米墨戲於筆

240　王士禎《居易錄》。
241　倪瓚《清閟閣集》

端。他人破觚為圓，此則琢圓為觚耳。」[242] 如倪、董所說，更可明瞭把劉、李、馬、夏從士大夫方面分別出來的事，便是無意義之舉。他的《千岩競秀圖》，上海李祖慶藏有一卷，正像倪瓚所說的樣子。筆墨精工而絕不見斧鑿痕。他的山水大抵用筆勁爽，因為變化多端，皴法圓潤，竟不覺有當時瘦硬嚴整的造作氣。凡此情形，在日本黑田長成侯爵、秋元春朝子爵、小川睦之等所藏的他的遺作中，皆可證驗。王履說他：「其粗也而不失於俗，細也而不流於媚，有清曠超凡之遠韻，無猥暗蒙塵之鄙格。」[243] 他原是十足的士大夫，他是當得起這些話的。

　　馬遠，先世河中人，後遷居錢塘。他的祖父興祖、伯父公顯皆紹興書院待詔；父親世榮，亦擅花鳥寒林；兄逵並工山水、人物、花果、禽鳥。他自己歷光宗、寧宗，居職畫院待詔，山水、人物、花鳥無所不工，但山水最著名。他像夏珪一樣，也是李唐以來首先數到的人。他有獨特的筆法和意境，為當時畫院中出類拔萃的人才。《格古要論》說：「馬遠師李唐，下筆嚴整。用焦墨作樹石，枝葉夾筆，石皆方硬。

[242] 高士奇《江村銷夏錄》所錄。

[243] 張丑《清河書畫舫》所引。

以大劈斧帶水墨皴。其作全境不多，其小幅或峭峰直上而不
見其頂，或絕壁直下而不見其腳，或近樹參天而遠山低，或
孤舟泛月而一人獨，此邊角之境也。」他在用筆結構方面，
都可稱機智的勝利者，尤其是在結構上遠近法和平常人不
同，而且往往集中焦點於一角，以現空間的無限大，所以當
時人稱他「馬一角」。他具有多方面的才能，工作富麗謹飭的
宮室樓閣，工作清疏蒼古的山水樹石，而兩者都達到驚人的
境域。若說院畫豐富的畫風移在山水上機智、峻刻地表現出
來，那麼我們可以舉馬遠為代表作者。所謂豐富，不一定是
畫面上綴得滿滿而已，凡技巧的運用，結構的處置，不離嚴
整和睿智，即可驗出山水畫之豐富的物質。在這一點上他和
夏珪就有些不同了。因為夏氏所作中不像馬氏那樣善於吸收
院畫之機智的精神之故。他這樣的態度，並沒損失他的士大
夫的尊嚴作用。吳鎮說：「宋馬遠所畫《載鶴圖》，其寫夏山
樓閣，長林豐草，景物悠然，較之平時應制之作，不啻徑庭
矣。」[244] 張丑說：「董玄宰（其昌）太史，生平不喜馬遠畫本，
及觀《松泉圖卷》，又賞其清勁，為之斂衽讚賞不能已。」[245]

[244] 張泰階《寶繪錄》所錄。

[245] 張丑《清河書畫舫》所引。

文徵明說：「宋馬遠，為光、寧朝畫院中人，作畫不尚纖穠嫵媚（其實他兼作纖穠嫵媚的），惟以高古蒼勁為宗，誠一代能品也。此卷《虛亭漁笛圖》，風致幽絕，景色蕭然，對之覺涼飀颯颯，從澗谷中來也。士人盛稱周文矩《避暑卷》，視此又不足言矣。」[246] 這又是不能把馬遠除外於士大夫的一證。其作品如日本黑田長成所藏的《山水圖》以及岸崎彌之助所藏的《雨中山水圖》，所謂蒼勁嚴整的畫風，在那兒還可玩味出來。尤其在後者中，更可證驗絕壁不見腳，近山高而遠山低的機智的成就。馬氏一門，畫風都傾向嚴整蒼勁而堅卓的一面，日本京都南禪寺所藏馬公顯的《藥山李翱問答圖》，馬越公平所藏馬遠的《乘舟人物圖》，黑田長成所藏馬遠的兒子馬麟的《寒江獨釣圖》，無一而非蒼勁堅卓的風格。這恐怕不但是馬氏一門，當時畫院的風氣是這樣的吧！歷來稱劉、李、馬、夏，為南宋掩蓋一切的四大家。屠隆說：「評者不以院畫為重，以巧人過而神不足也。不知宋人之畫，亦非後人可造堂室。如李唐、劉松年、馬遠、夏珪，此南渡以後四大家也。畫家雖以剩水殘山目之，然可謂精工之極。」[247] 然據上

246 張泰階《寶繪錄》所錄。

247 屠隆《畫箋》。

第二篇 《唐宋繪畫史》

述，所謂四大家者，沒一個可以除外於士大夫的。所以南宋的山水畫，除了富有特異的機智外，其餘不外從北宋發達過來，以至達到了高潮而已。當然，院畫中間還有不少屑屑於形式和外表而和士大夫畫判然不同的東西之存在。但這是另一個問題，因為它們在整個發展上，不曾負多大責任的。

樓觀，錢塘人，咸淳時畫院祗候。他工作花鳥、人物、山水，而山水學馬遠，得其機智的特色。皴法用小劈斧，前人作雪景往往以空白當雪，而他於樹枝草上，用粉點作雪，別辟蹊徑。日本岡崎正也所藏他的《江頭泊舟圖》，確是馬遠的遺法，可以看出當時一般地機智的運用。

上述諸家，都是畫院中人，我稱他們為館閣作家，有兩個意義：第一，他們居職畫院，以畫藝而為館閣之臣。第二，從前翰林應制的文章干祿的書體叫作館閣體或館閣氣，他們居職畫院，時時應制製作，不能不專事或兼事適合於宮廷趣味之館閣畫體。不過我們不能拘泥，以為館閣體全是無生命無自發的東西；我因為「院體」二字被人用得太偏，所以換兩個字來變一變觀感。至於他的歷史的意義，已如上述。南宋館閣畫家之外，仍有若干後人所謂士人畫家的人，茲再略述之。

　　朱敦儒，洛陽人，屢征不仕，後登紹興壬子（1132）進士，官至鴻臚寺少卿。善繪山水，本其遊浪江湖的經驗，發為清遠澹蕩之筆。當時秦檜當國，有人以敦儒畫謂檜，檜遂薦於朝廷。但是每逢召畫的時候，他總是深自晦昵，對人說：「我的畫，都是出於錢端回之手的。」其實以此文飾，藉以韜晦而已。他又是詩人，其所作樂府，在宋詞上很有地位的。

　　畢良史，蔡州人，紹興間進士，居職京宦。善作枯木、竹石、雲龍，縱橫放逸，甚為時人寶重。他愛嗜古器書畫，時人稱他為「畢骨董」。因此他的書畫，皆古樸而有所本。

　　江參，江南人，居霅川，朝夕徜徉於湖天景色之中。山水師董源、巨然，而奔放之氣，超出其所師。趙叔問居三衢，治園築館，與詩人陳簡齋、程致道嘯傲其中。他嘗請參作圖，參即本其經驗，傳出嘯傲林泉之致，一時聲響很盛。

　　趙孟堅，宋宗室，居海鹽廣陳鎮，寶慶二年登進士，官至朝散大夫嚴州太守。不久放懷林泉以自樂，嘗駕一舟，中陳一榻及書畫古玩，逍遙於蓼汀葦岸間，吟嘯風月，寢食俱忘。他是典型的高蹈士大夫，此種生活，在後年，尤其在元季作家中更可找到。他善繪水墨白描的水仙花、梅、蘭、山

蘩、竹石等，清秀雅澹，有荒寒空谷之趣。他的作品，是他的高蹈生活的反映。湯垕說：「趙孟堅子固，墨蘭最得其妙，其葉如鐵，花莖亦佳。作石用筆輕拂如飛白狀，前人無此作也。畫梅竹水仙松枝墨戲，皆入妙，水仙為尤高。」[248]北京王衡永家藏有他的《水仙圖卷》，葉用雙鉤，挺硬有力，花瓣錯落有致，正同湯氏所說的那個模樣。

鄭思肖，福州人，宋亡隱居吳下，坐臥不北向，自號「所南」。他也擅長墨蘭，嘗畫一長卷，長丈餘，高五寸許，天真爛漫，有孤芳自賞的意思。題云：「純是君子，絕無小人。」這是所謂高潔的士大夫之自抒自寫。他又是詩人，其詩在宋遺民中很有地位的。自題《推篷圖》說：「清曉清煙吹過後，露出青青一罅天，一似推篷偷看見。竹林半抹古蒼煙。」他的詩，和他的畫一樣是高潔和隱遁生活的自我抒寫。

南宋僧人能畫者很多，其中超然、梵隆、瑩玉、法常，皆負時譽。法常號牧溪，其作品流入日本甚多，所以在今日特別有意義。他的作品，是墨戲中帶有機智之性質的，無論畫佛畫山水，以及龍虎猿鶴蘆雁，都隱有一種不近人情的奇橫。他在那時，和一般的畫家比起來，不怎麼有地位。湯垕

248　湯垕《畫鑒》。

第八章　後期館閣畫家及其他

說：「近世牧溪僧法常作墨戲，粗惡無古法。」[249] 無古法，也許是他的長處，但他不曾追求到更新的方向。

　　前幾章中，屢引王世貞關於山水畫演變的話，就是「山水畫大小李一變也，荊、關、董、巨又一變也，李成、范寬又一變也，劉、李、馬、夏又變也。」我以為變得比較劇烈的，是最後的一變。山水畫自盛唐以來迄於北宋，在順流的發展中，雖有若干曲折與新穎，但不能視為有重大的轉換或高潮的極致。到了南宋的劉、李、馬、夏，對於自然的探討，就生出異樣的態度。這雖不一定是轉換，卻是一個極致。以現存的山水畫來看，閻立本、王維的作品，只是順從自然，凡在各種物件上所賦予的表現，惟恐損傷自然的生命而小心謹慎不使膨脹作者的意志。五代以來迄於宋代中期，對於自然的熟識，以及各部分體察，已有可驚的進步，所以從順從自然而進於剪裁自然了。在自董源迄於郭熙的畫上，此點很明白地表示出來。剪裁自然，已經有作家的意志存其中，但所剪裁的，總還是自然，總還不能視自然為客體。南宋作者把已收穫的豐富和偉麗移在畫面上，就在豐富和偉麗上機智地表出自然。他們用那圓熟的技法（完備的皴法與描

249　湯垕《畫鑒》。

法），構造出自己所追求的（亦是士大夫一般要求的）自然。他們也是順從自然，也是剪裁自然，然而因為他們（作家的）構成意志的強烈之故，自然卻順從了他們。他們構圖有定法，皴法有定法，無數先人的經驗，給他們熔化而發揮出來了。然而士大夫社會到底是有邊緣的，人們的教養和趣味相差不了多少的，因此他們不能更向別的方面展開。停滯在豐富和偉麗上的自然，以及勁爽徑直的筆法，反招致了徒事自然的外形，徒取粗硬平板的手法而墨守師弟相承的末流的院體畫。元代，尤其是元季四大家，復歸於淡泊的自然，復歸於士大夫的高蹈精神，這不是對於代表的館閣畫家之反感，是對於末流的院體畫之反感。

　　山水畫的情形如此，其他部門，當然也有相同的遭遇。不過佛教畫自經士大夫化之後，到了南宋無疑地是更加變質了。這個變質的來歷，不是從南宋開始的。山水畫越發達，士大夫藝術的地位愈形穩固，反過來就是附有宗教威嚴的佛教畫愈形狹隘而衰落。南宋的佛教畫，不是憑著士大夫的幾筆墨戲，便是借佛寺功德上之需要而有職業的佛畫之流傳。前者如梁楷、僧法常等的作品；後者如流傳於日本的西金居士、陳信忠、林廷珪、周季常、蔡山、趙璚等而在中國畫史

上所不著錄的作品。

第二篇　《唐宋繪畫史》

▎[附] 滕固著《唐宋繪畫史》校後語[250]

鄧以蟄

　　最近有人對明末莫是龍、董其昌輩所宣導的畫之南北宗說提出異議，不知本書作者二十餘年前在這本著作中即已大張旗鼓地反對南北宗說，說它不合於歷史事實。本書的全部內容，可以說是針對這點而闡述作者自己的主張。因之，第一，打破了數百年來根深蒂固的對繪畫的舊看法。這種看法實質上是形而上學的，阻礙繪畫發展的。第二，本書著眼於「風格發展」。作者指出「某一風格的發生、滋長、完成以至開拓出另一風格，自有橫在它下面的根源的動力來決定」，因而突破了朝代的界限，門類的劃分。這可以說是研究繪畫史應當遵循的道路。第三，作者企圖把繪畫史「從藝術作家本位的歷史演變而為藝術作品本位的歷史」。作者說：「這裡我雖不明言盛唐以後的繪畫較勝於盛唐，而它把盛唐已成的風格之各部分的增益、彌補、充實，我是固執的。」這對於

[250]　原載於《唐宋繪畫史》，中國古典藝術出版社 1958 年第 1 版。

194

破除「崇拜創造者」和一味地崇拜古人的陋習是有幫助的。

　　以上這些是本書的主要優點。至於詳徵博引，語出有源，自也是本書的好處，不過在資料運用上尚有可議之處。例如，在實例缺少的今天來研究唐宋繪畫史，文字的資料固然重要；但作者既著眼於「風格發展」，那就應當多多注重實例；而實例並不是沒有的，如敦煌壁畫正包括有六朝、唐、宋的作品，而且這些時代除宋以外大都以壁畫為主；若講時代、風格，這些作品恐怕最為「地道」；作者雖然也接觸到，卻未曾充分利用它們。反之，如關冕鈞的三秋閣中所藏的「三秋」──閻立本的《秋嶺歸雲》、黃筌的《蜀江秋淨》、王詵的《萬壑秋雲》都是贗品，而這三件恰恰都著錄在張泰階的《寶繪錄》一書中；其實張書中所著錄的作品和題跋大都是偽造虛構（參看《四庫全書提要》和余紹宋的《書畫書目解題》），而本書中卻引了《蜀江秋淨》和《萬壑秋雲》並其他張書中的題跋為例證，這就未免欠審慎了。校閱完畢，因贅鄙見如上。

　　　　　　　　　　　　1957 年 2 月 26 日於北京大學

官網

國家圖書館出版品預行編目資料

中國美術小史 ‧ 唐宋繪畫史：佛寺建築 × 石窟
雕刻 × 山水繪畫，從外來風格的影響，到文化
混融後的自我風格，中國藝術史學的奠基之作 /
滕固 著 . -- 第一版 . -- 臺北市：崧燁文化事業有
限公司 , 2023.05
面 ；　公分
POD 版
ISBN 978-626-357-305-5(平裝)
1.CST: 繪畫史 2.CST: 唐代 3.CST: 宋代
940.9204　　　　　112005138

中國美術小史‧唐宋繪畫史：佛寺建築 × 石窟雕刻 × 山水繪畫，從外來風格的影響，到文化混融後的自我風格，中國藝術史學的奠基之作

臉書

作　　者：滕固
發 行 人：黃振庭
出 版 者：崧燁文化事業有限公司
發 行 者：崧燁文化事業有限公司
E-mail：sonbookservice@gmail.com
粉 絲 頁：https://www.facebook.com/sonbookss/
網　　址：https://sonbook.net/
地　　址：台北市中正區重慶南路一段六十一號八樓 815 室
Rm. 815, 8F., No.61, Sec. 1, Chongqing S. Rd., Zhongzheng Dist., Taipei City 100,
Taiwan
電　　話：(02)2370-3310　　傳　　真：(02) 2388-1990
印　　刷：京峯彩色印刷有限公司（京峰數位）
律師顧問：廣華律師事務所 張珮琦律師

定　　價：300 元
發行日期：2023 年 05 月第一版
◎本書以 POD 印製